이 판국에
예술

팬데믹 · 미술 · 상생

박서영 이지나 민경미 홍희기 조민영 서하늘이

율도국

이 판국에 예술

초판발행 2021년 5월 5일
지 은 이 박서영 이지나 민경미 홍희기 조민영 서하늘이
발 행 인 김홍열
발 행 처 율도국
디 자 인 김예나
일러스트 박서영
영　　업 윤덕순
주　　소 서울특별시 도봉구 시루봉로 286 (도봉동 3층)
출판등록 2008년 7월 31일
홈페이지 http://www.uldo.co.kr
이 메 일 uldokim@hanmail.net
I S B N 9791187911692 (03600)

목차

추천사

인류의 가장 안정된 세대로 태어나 처음으로 팬데믹 상황을 맞이하는 미술관, 갤러리 큐레이터, 디자이너, 기자, 영화사, 문화교육 등에 종사하고 있는 6인의 전문가들이 현장을 진단하고 새로운 대안을 반짝이는 시선으로 펼쳐낸 책이다.

　모두 홍대 예술기획과 동기며 문화계 현장 전문가로서 활발하게 활동하는 자들로 오랜 기간 동안 정기적으로 시대를 논의하고 교류해오고 있는 든든한 그룹이다. 각자 위치에서의 즉각적으로 변화를 활용한 경험과 새로운 시선의 제시는 매우 감각적이며 예지가 넘쳐 시대를 적극적으로 공감하게 한다.

<div align="right">

김미진 (홍익대 미술대학원 예술기획과 교수)

</div>

추천사

팬데믹의 위기 속에서 가장 타격을 받은 분야 중 하나가 예술이다. 미술관은 폐쇄와 재개장을 번복했고, 예술가들은 작품을 발표할 공간을 잃어버린 채 그야말로 생존의 위기에 내몰려야 하는 경우가 허다했다.

　하지만 그 와중에도 예술 현장을 꿋꿋이 지키며 예술의 미래를 고민했던 사람들, 이 책은 바로 그들의 생생한 팬데믹 경험기이다. 저자들은 여기에 그치지 않고 뉴노멀 시대의 해법을 나름 촘촘히 엮어 세상을 향해 던지고 있다.

　이 책은 비단 예술 종사자뿐 아니라 자녀 교육에 관심 있는 부모 등 일반인들도 한동안 격리되어 멈춰 섰던 생각의 회로를 돌리게 하는 불쏘시개 같은 글로 채워져 있다.

<div align="right">

김선영 (홍익대 대학원 문화예술경영학과 교수)

</div>

추천사

전시와 교육을 하는 미술관의 노력, A.I.와 예술, 등원 못하는 아이의 창의력 교육, 작품을 창작하는 작가, 그리고 작품을 유통하는 미술 시장의 변화까지 각기 다른 미술 분야 전문가의 시각에서 본 변화를 통해 우리들의 일상생활에 이미 스며들어 있는 예술은 어떻게 변화되었으며 어떠한 변화가 더 이루어질 것인가를 판단할 수 있는 좋은 제안서가 될 것이다.

김종헌 (Artdotz 대표)

추천사

팬데믹과 4차산업 혁명 시대에 급격히 변화되고 있는 삶을 바라보는 우려 섞인 시각들은 자못 심각하다. 언택트가 뉴노멀이 되어 버린 시대, 팬데믹 이후라는 말보다는 팩데믹과 함께라는 심각한 상황 변화를 예견하는 시대가 되었다. 특히 미술관이나 박물관, 미술시장 등 미술 환경 역시 언택트와 온라인이 모든 관련 기능의 주류로 자리잡고 있다. 이러한 여건 속에서 시의적절한 도서가 발간되었다.

여기엔 국내외 사례를 중심으로 전시와 교육, 체험, 시장의 현장 상황을 어떻게 효율적으로 대처해 나갈 것인가의 진지한 고민이 오롯이 담겨 있다.

김찬동 (전시기획자, 전 수원시립미술관장)

추천사

미증유의 인류사적 재난은 우리에게 세상의 본질에 대해 깊이 성찰할 기회를 줬습니다.

영화를 하는 저는 극장에서 영화를 보지 못하는 초유의 시간을 보내며 '영화란 무엇인가?'라는 근본적인 질문을 다시 하게 되었고 '영화는 재발명 되어야 한다'라고 생각하게 되었습니다.

이 책은 '영화는 어떻게 재발명되어야 하는지' 골똘하게 궁리하고 있는 저에게 많은 자극과 아이디어를 주었습니다.

재발명까지는 아니더라도 세상의 모든 것은 새롭게 생각돼야 한다고 믿는 분들께 이 책을 권해드립니다.

박기용 (단국대학교 문화예술대학원 영화학과 교수)

추천사

인간의 인식의 변화는 우리 사회와 문화의 여러 방면에 걸쳐서 급격하게 혹은 광범위하게 영향을 미쳤습니다. 인류 역사에 길이 남을 대변화를 가져온 새로운 발견 혹은 발명들에 대한 이야기를 늘 책을 통해서 알게 되었는데, 최근의 인공지능 및 로봇 기술의 빠른 발전은 우리가 바로 그러한 역사의 변화 속에 살고 있다는 것을 실감하게 만듭니다. 그래서 이 책의 질문은 너무나 당연하게 들립니다. 이 문명의 소용돌이 속에 엎친데 덮친 격으로 팬데믹 상황이 닥쳐왔는데 한가하게 예술이라니?

그러나 역설적으로 그래서 우리에게는 이 책이 필요합니다. 현기증 나는 세상을 예술이라는 관점에서 다시 보면서 이 격변의 시대를 살아가며 중심을 잃지 않는 지혜를 찾아보시기를 바랍니다.

이주헌 (동아방송예술대학교 뉴미디어콘텐츠과 교수)

프롤로그

지난 겨울이 마지막이 될 줄 몰랐던 학교 동기 모임에 다녀온 늦은 밤. 매체에서 발표하는 카페, 식당, 사람이 몰리는 스키장 문이 '열었다 잠시 닫고 다시 열어' 현상이 반복되며 우리는 불안했다. 아이들의 학교 역시 '가끔' 문을 열기로 한 채 선생님들은 당황하며 부랴부랴 온라인 줌(Zoom) 수업을 준비하고 있던 그 시간. 우리는 기어코 그 해 겨울을 넘기지 말자며 모였다.

앞으로 맞이할 팬데믹(Pandamic)에 대하여 불안이 엄습한 걱정을 하면서 각자 위치에서 이야기를 꺼내놓기 시작했다.

문화/예술을 공부하고 관련한 직업을 갖고 있기도 한 동기 모임은 곧 서로 위치에서 겪고 있는 (예술과 문화계) 사정을 밝혔다. '치맥'을 하다 배가 단단해질 즈음 청바지 단추를 열어젖히면 숨통이 좀 트이는 것처럼 그

동안 불안하고 갇혀있던 기분의 옥죔이 조금 풀리는 듯했다. 핸드폰에서 울리는 속보 한두 줄로 세상을 판단하고 좌절하기에는 한 번만 사는 인생이 더 소중하게 다가왔기 때문이다.

각자 직업은 달라도 문화/예술계에서 크게 벗어나지 않기에 경험을 나누고 '그 바닥 사정'을 이야기한 게 당연할 수 있으나 한편 뭔지 모를 죄책감이 들었다. 오랜만에 외출에서 돌아오자마자 '브런치'에 '이 판국에 예술을 논해야 할까' 제목으로 글을 써내려 갔다. 이런 세상을 예고도 없이 강제로 맞이해야 하는 게 몹시 화가 나기도 하고, 인류의 생명이 갑자기 속도를 내어 꺼지고 있다는 뉴스를 접하는 이 판국에 예술/문화계를 걱정하고 궁금해하는 자신이 부끄럽기도 하여 이 날의 기분을 짧은 호흡으로 남겼다.

후… 팬데믹을 맞이한들 대부분이 자신의 공부를 하고 자신의 직업을 수행할 것이니 나와 동료들은 문화/예술계 관련 일과 공부를 하며 예술을 논해야 하는 사람으로서 이 판국 속에도 예술을 논해야 할까 보다로 결론지었다. 새로운 글감을 찾은 기대감과 약간의 죄책감이 완전히 가시지는 않아 두 가지 색 액체 괴물이 섞여서 탱글거리는 기분이 들었다.

그날 모임 이후 우리 모두는 좀 더 우리의 이야기를 나누고 싶었고, 불안의 태반에 갇혀있기보다 의지를 하고 싶은 마음이 공존했다. 팬데믹 시대에 수입이 '제로'가 되어 불안에 떨거나 독박 육아를 하게 된 수많은 이들에게 우리의 이야기와 경험이 위로가 될 수 있겠다는 생각에 우리의 이야기를 기록으로 남기기로 했고, 매주 줌 미팅이 기다려졌다.

예술/문화계 6인이 모여 언택트(Untact) 시대를 맞이하며 겪은 경험을 통해 누군가에게는 유용한 정보가 될 수도 있겠고, 어떤 누군가에게는 같

은 시대를 살며 위로하거나 받는 감정을 공유할 수 있겠다. 우리는 생각을 더 나누고 앞으로 나아갈 수 있는 방향을 제시하고자 하는 마음으로 '마지막' 모임 직후 매주(줌에서) 만나 그 시간까지의 각자 일터에서 벌어진 일, 대처하여 문제점을 해결했거나 혹은 아직 섣불리 비대면 형태를 완성할 수 없는 상황, 온택트로 할 수 있는 육아 등의 이야기를 줌 미팅이 허락하는 무료 40분이 수없이 꺼지면 다시 들어가고를 반복하며 토론했다.

각자 위치에서 말할 수 있는 언택트 시대를 소개하고, 극복할 수 있는 경험과 자세한 사례 등 서로의 이야기를 기꺼이 꺼내어 들여주고 귀 기울여 들었다.

6 챕터가 탄생했다. 〈온택트 온라인 미술관〉, 〈뉴노멀 시대, 예술로 육아하는 법〉, 〈왜 로봇과 예술〉, 〈팬데믹과 예술가〉, 〈언택트 시대 속, 박물관 속 사정〉, 〈이 판국에 예술을 논해야 할까 보다〉

독자가 책을 읽으며 도움이 되는 정보가 있을 수도 있겠고 또는 "아 이들은 이렇게 생각하고 저렇게 극복하고 있구나." 하며 의지도 하고 글자로 위로를 받길 바란다.

인류 역사에서 전 세계적으로 일어난 전염병은 피할 수 없었고, 옛날 우리나라 조선도 예외는 아니었다. 대규모 가축과 함께 이동했던 후금의 군대가 16세기 후반에서 17세기 전반 동북아 시아에 우역(牛疫)을 퍼뜨렸다.

21세기엔 2002년 사스, 2012년에 발발한 메르스 사태에 이어 2019년에 시작된 코로나. 그리고 벌써부터 꿈틀대며 존재감을 드러내는 변종 바이러스와 미래의 각종 전염병.

과거의 기록처럼 10여 년 간격으로 인류에게 팬데믹이 온다면? 락다운

이나 자가 격리의 상황이 닥침에도 불구하고 언택트에 익숙해지고 있는 인류는 예술을 통한 미적 경험으로 여전히 사고의 확장과 감정의 다양함을 누릴 권리가 있다. 인간으로 태어나서 누릴 수 있는 감정과 지적 호기심에 대한 욕구 충족은 어떤 상황이 와도 다양한 형태로 채워지고 있다.

소설가 알랭 드 보통이 쓴 〈영혼의 미술관〉을 보면, 예술 속에서 우리는 자기를 인식하고, 공포나 불쾌를 불러일으키는 낯선 것과 대면함으로써 정신적으로 성장한다. 나아가 예술에 힘입어 우리는 세상을 더 예리하게 보고 사물의 가치를 더 잘 평가하게 된다. 또한 '치유로서 예술'은 불완전한 기억을 보충해주고, 이상 세계에 대한 희망을 표현하고, 삶의 슬픔을 격조 있게 처리하게 해 주며, 정서적 불균형을 회복시켜 준다.

언택트 시대는 다만, 팬데믹으로 인해 더 빨리 우리 인류에게 다가왔을 뿐.

2021. 2. 방구석 서하늘이

온택트(Ontact) 온라인 미술관

박서영

2020년부터 대두된 '언택트(Untact)' 문화가 서서히 '온택트(Ontact)'[1]라는 새로운 문화 트렌드로 발전하고 있다. 디지털 전환의 진화 단계 속에서 온라인 플랫폼은 앞으로도 더욱 확장될 것으로 예상하고 있다.

다양한 온라인 미술관 사례들

최근 우연히 알게 된 'VOMA미술관'(31.p에서 자세하게 설명)이라는 가상의 미술관을 보며 '실제 미술관이라는 물리적인 공간이 현실적으로 존재하지 않더라도 작품을 관람할 수 있구나'라는 사실에 적지 않은 충격을 받았다.

1 온택트(Ontact)는 비대면을 일컫는 '언택트(Untact)'에 온라인을 통한 외부와의 '연결(On)'을 더한 개념으로, 온라인을 통해 대면하는 방식이다. (pmg 지식엔진연구소)

또 유튜브(YouTube)에서 보게 된 '모나리자: 비욘드 더 글라스(Mona Lisa: Beyond the Glass)'[2]는 파리의 루브르 박물관에 가지 않아도 모나리자 작품을 가까이서 관찰하고 다양한 방식으로 체험할 수 있게 해준다. 루브르는 항상 사람이 많아 혼잡한 탓에 모나리자 작품을 가까이에서 감상하는 것이 굉장히 어려운 일이라는 것쯤은 누구나 알고 있다.

이처럼 미술관을 방문하지 않아도 전시를 볼 수 있는 VR 체험이나 가상 미술관 형태의 콘텐츠가 자연스럽게 생겨나고 있다. 어쩌면 이러한 방식들이 앞으로의 미래 미술관 모습이 되지 않을까.

세계 유수의 미술관들은 대부분 자체적으로 사이트를 운영하면서 온라인 전시를 충실히 진행하고 있다. 위기 상황에 달라지는 변화들을 빠르게 흡수하면서 '새로운 시도를 통해 새로운 가치'로 만들어내고 있었다.

전시 중인 예술 작품을 3D로 촬영했고 디지털 플랫폼을 도입해 이를 온라인에 게시했다. 비대면의 온라인 전시와 온라인 프로그램을 활발하게 진행하고 있으며, 온라인 플랫폼과 가상현실(Virtual Reality) 기술을 활용한 디지털 뮤지엄이 미술 관람 문화의 새로운 대안 방식으로 떠오르고 있다.

'예술이 가진 치유의 힘'이 더욱 중요시 되는 요즘, 위로가 될 수 있는 다양한 온라인 미술관들을 함께 만나보도록 하자.

2 비욘드 더 글라스(Mona Lisa: Beyond the Glass)는 루브르 박물관이 대중에게 선보이는 첫 VR 체험으로 레오나르도 다빈치 사후 500주년 기념 전시회를 위해 선보인 가상체험 콘텐츠. VIVEPORT, HTC VIVE, Mona Lisa : https://youtu.be/Au_UpzhzHwk

1) Google Arts & Culture

전 세계 2,500여 곳 이상의 미술관, 박물관과 협력한 '구글 아트 앤 컬처(Google Arts & Culture)'는 대표적인 온라인 전시 플랫폼 사례라고 할 수 있다. 구글 컬처럴 인스티튜트(Google Cultural Institute)가 개발한 이 플랫폼은 전 세계의 소중한 자료와 다양한 문화유산을 온라인으로 누구나 편리하게 감상할 수 있도록 하는 세계 문화유산 전시 서비스이다.

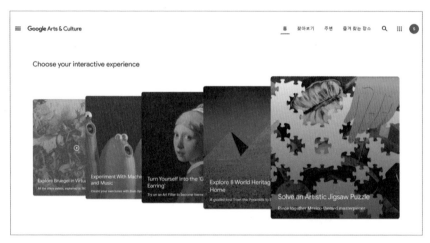

Google Arts & Culture 홈페이지

온라인 뿐만 아니라 해당 모바일 앱(APP)에서도 전시관 속 미술 작품을 관람할 수 있다.

국내의 국립중앙박물관, 한국사립미술관협회, 한국영상자료원, 국립제주박물관 등과도 협력해 국보 유물과 예술 작품, 유적지, 역사적 사건을 담은 기록물을 전 세계 사용자에게 소개해왔다.

휴대폰만 있다면 집안에서 누워 작품을 감상할 수 있으며, 전시관 동선도 360도 회전이 가능해서 내가 원하는 방향으로 자유롭게 이동할 수도 있다.

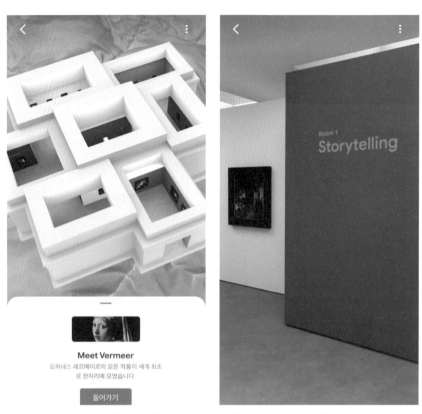

구글 아트 앤 컬처, 내 방 침대 위에 만들어본 포켓 갤러리

전체적인 구성이 사용하기에도 편하고 보기 좋게 잘 구현되어있으며, 작품 이미지를 70억 픽셀까지 끌어올려서 몇 번의 화면 터치로 유화 작품의 갈라짐, 붓 터치 느낌까지 자세하게 볼 수 있게 기술적으로도 훌륭하게 표

현해냈다. 큐레이팅 감각도 좋아서 세부 전시 구성도 눈에 띄며, 전문 큐레이터의 작품 설명도 쉽게 잘 정리가 되어있다.

원하는 공간에 나만의 미술관을 만들 수 있는 포켓 갤러리(Pocket Gallery)를 통해, 요하네스 베르메르(Johannes Vermeer)의 전시관을 증강현실로 만들어봤다. 가상 갤러리는 위치와 샘플을 선택하면 1분 안에 만들어지며 원하는 각도에 따라서 이동이 가능하다.

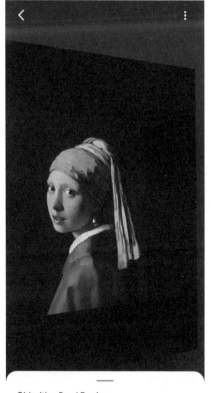
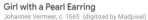
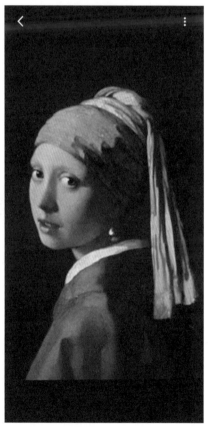

Girl with a Pearl Earring
Johannes Vermeer, c. 1665 (digitized by Madpixel)

포켓 갤러리에서 만난 요하네스 베르메르 〈진주 귀걸이를 한 소녀〉 작품

터치로 쉽고 가깝게 볼 수 있고, 휴대폰 움직임에 따라 시선도 달라진다. 포켓 갤러리, 요하네스 베르메르(Johannes Vermeer) 전시관에서 만난 〈진주 귀걸이를 한 소녀〉 작품을 확대해보면 특유의 미세한 갈라짐까지 보이고 마치 바로 앞에서 보듯이 여러 측면에서 감상이 가능하다.

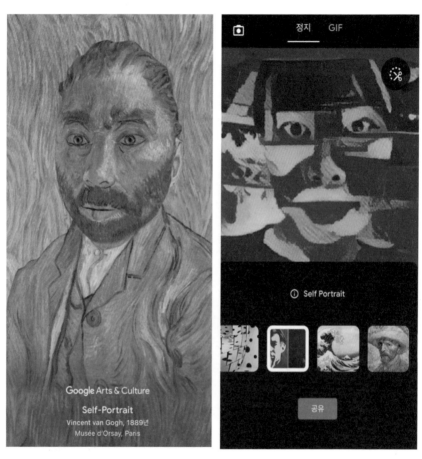

아트필터를 사용하여 자신의 셀카로 예술 작품 만들기

'셀프 포트레이트(Self-Portrait)'라는 곳에서는 자신의 얼굴을 직접 사진을 찍어서 나와 닮은 예술작품을 찾아보는 기능과 '아트 트랜스퍼(Art Transfer)'를 사용해 자신의 얼굴 사진으로 작품 패러디를 만들어보는 콘텐츠를 통해 예술을 다채로운 방법으로 즐길 수 있게 해준다.

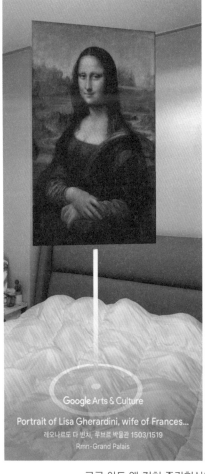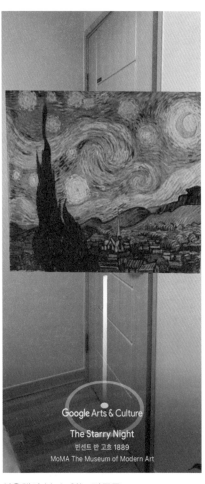

구글 아트 앤 컬처 증강현실을 이용해서 볼 수 있는 작품들
(이미지 출처는 모두 : Google Arts & Culture 홈페이지와 APP
www.google.com/culturalinstitute)

또한 보고 싶은 작품을 선택하면 모바일을 통해 '증강현실'[3]으로도 작품을 만나 볼 수 있다. 루브르 박물관에서 볼 수 있는 레오나르도 다 빈치 〈모나리자〉와 뉴욕 현대미술관(MoMA)에 소장된 반 고흐의 〈별이 빛나는 밤에〉 작품을 집 안에서 만났다. 가상과 현실의 만남을 통해 루브르나 모마를 가지 않아도 언제 어디서나 내 손 안에서 원하는 작품을 만날 수가 있었다.

단 아직은 증강현실이 때때로 완벽하게 구현이 되지 않고, 이질감이 있는 부분도 보이긴 한다. 그리고 아직은 누구나 알만한 유명한 작가들의 작품은 감상이 가능하지만, 신진작가나 설치미술, 현대미술 작품을 만나기는 어렵다. 이런 부분들은 차츰 보완하고 개선하지 않을까 생각이 들며, 내 눈앞에 실제 존재하는 것처럼 착각을 불러일으키는 가상체험은 하나의 놀이처럼 재미있게 작품을 즐길 수 있다는 것이 큰 장점이었다.

증강현실 및 가상현실 기술은 교육 분야에서도 활발하게 진행되는 추세이다. 기존의 예술 교육 플랫폼과는 차별화되는 이 같은 방식을 교육기관과의 협업을 통해 미술교육에 활용된다면 더욱 효과적인 플랫폼의 확장으로 일어날 수 있지 않을까.

구글은 온라인과 모바일의 접근성과 용이성으로 미술에 관심이 없던 사람들도 쉽게 다가갈 수 있게 벽을 낮추고 관심을 가지게 만들어 미술의 대중화를 이뤄내고 긍정적인 영향을 주었다. 예술과 기술의 융합을 통해 오프라인 공간과는 다른 새로운 플랫폼으로 자리 잡은 구글 아트 앤 컬처의 향후 무한한 발전 가능성을 기대해본다.

3 현실의 이미지나 배경에 3차원 가상물체나 이미지를 겹쳐서 하나의 영상으로 보여주는 기술

2) 뉴욕 현대미술관(MoMA)

전 세계인들의 사랑을 받고 있는 미술관인 모마(MoMA, 뉴욕 현대미술관) 역시 온라인 전시와 아카이브가 탄탄하게 잘 진행되고 있다. 소장품 20만 점 중 6만 점 이상을 온라인으로 구현해내고 있으며, 온라인 미술 교육과 프로그램도 잘 구성되어있다. 미술관에서 좋은 교육 프로그램을 선사한다 하더라도 해당 장소에 직접 가지 못하면 교육 기회를 놓치게 된다. 더군다나 거주하는 곳이 주로 미술관이 분포되어있는 지역이 아니라면 미술관 교육의 혜택을 받기는 더욱 어려워진다.

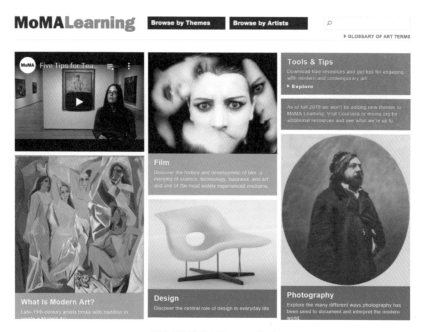

모마 러닝(MoMA Learning)
(출처 : www.moma.org/learn/moma_learning)

이러한 문제점이 없도록 모마는 지리적으로나 시간적으로도 제한 받지 않는 온라인 교육을 개발하고 제공하고 있다.

모마에서 제공하는 컨텐츠 중에서도 주목할 만한 온라인 프로그램은 학습을 목적으로 만들어진 '모마 러닝(MoMA Lerning)'과 '코세라(Cousera)'가 있다.

모마 러닝은 미술에 관심 있는 누구나 들어와서 배울 수 있도록 웹사이트를 통해 이해하기 쉽게 잘 구성되어 만들어져있다. 카테고리는 크게 '테마(Themes)'와 '아티스트(Artists)'로 분류되어있으며, 테마에서는 다양한 미술사파로 찾아볼 수 있고 아티스트에서는 작가들의 미술사조나 작품 성향을 볼 수 있다.

모마 러닝, 작가명으로 검색했을 때 보여지는 화면.

작가명으로 검색했을 때 알파벳 순서로 나열되어있으며, 예를 들어 '루이스 부르주아(Louise Bourgeois)' 작가를 선택하면 작품 이미지와 함께 미술사조인 '추상표현주의, 조각(Abstract Expressionist Sculpture)'이라는 내용을 바로 확인할 수 있다.

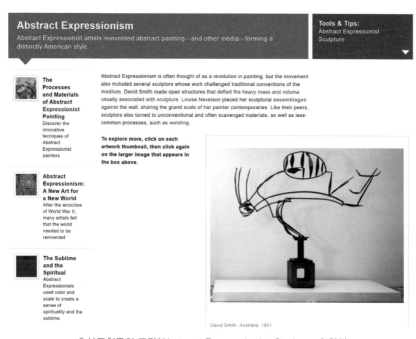

추상표현주의 조각(Abstract Expressionist Sculpture) 화면
(이미지 출처는 모두, 모마러닝)

'추상표현주의, 조각'을 선택하면 추상표현주의에 대한 개념과 다른 추상표현주의 작가들의 작품도 보여준다. 또한 우측 상단 '도구 및 팁(Tools & Tips)'에서는 PPT자료까지 다운로드가 가능하며, 관련 팟캐스트(Podcast)나 유튜브(YouTube) 링크, 비디오까지 모든 자료들이 서로

연결되어 있어 미술사를 크게 전체적으로 배울 수 있다.

개인적으로는 온라인 미술사 교육으로는 모마 러닝이 가장 잘 구현되어 있는 것 같다는 생각이 들었다. 모마 홈페이지가 미술관 정보를 얻기 위해 주로 이용하는 사이트라면, 모마 러닝은 미술에 관심 있는 전 세계 누구나 지리적 한계를 넘어 학습을 위해 접근할 수 있는 사이트라는 점에서 미술관 경험을 더욱 확장시키고 지지층을 더욱 폭넓게 만든다.

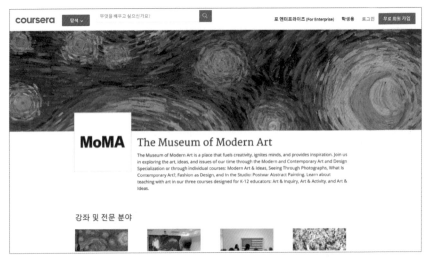

온라인 교육 플랫폼 '코세라(Coursera)'
출처: https://www.coursera.org/moma

모마에서는 글로벌 온라인 교육 플랫폼인 '코세라'를 통해 온라인 아트 클래스, 전문가 예술 강좌를 무료로 제공하고 있다.

이곳에서는 유명 아티스트, 큐레이터의 설명과 함께 전시 작품을 자세하게 살펴볼 수 있고, 다른 참여자들과의 토론에도 참여할 수 있다. 또한 클래스는 미술사, 미술이론, 교육학, 현대 미술, 디자인 등 강의과목도 다양

하고 폭 넓은 분야의 예술 콘텐츠로 구성되어있고 심층적으로 다룬다. 단순한 영상 강의 뿐 아니라 추천 도서 설명, 퀴즈 등 다양한 방법으로 수업이 진행되며, 주로 미학에 대한 이해를 높일 수 있는 강좌들이다.

코세라는 1세대 MOOC(온라인 공개 수업)로 대학이나 기업들의 강의를 무료로 들을 수 있는 플랫폼이다. 코세라는 강좌 연계를 위한 파트너 기관으로 현재 모마 뿐만 아니라 구글, 아마존, 인텔, IBM 등과 파트너십을 맺고 있다. 이곳에서 기관과 대학들의 각 분야 고급강의를 손쉽게 들을 수 있다.

코세라의 장점을 꼽아보자면 첫 번째, 인터넷이 되는 곳이라면 어디서나 강의를 들을 수 있다는 것이다.

두 번째로는, 본인의 경력을 위한 다양한 강의 청취가 가능하다는 것. 강의를 통해 본인의 업무역량향상과 자기 계발을 진행할 수 있다.

마지막으로는 전문적인 아트 클래스 코스답게 수료증 또는 학위 취득이 가능하다는 것이다. 단순히 강의만 듣고 끝이 아니라 코세라를 통해 한 강좌를 완료하면 증명서를, 일정 커리큘럼을 완료하면 인증 학위 취득을 할 수 있는 시스템이다.

모마는 온라인 전시와 교육 플랫폼뿐만 아니라 대표적인 '모마 디자인 스토어(MoMA Design Store)' 온라인 아트마켓 상점(store.moma.org)도 오랜 기간 운영하고 있다. 20만개 이상의 다양한 아트상품[4]을 보유한 데다가 7만6000개 이상의 예술상품을 온라인에서 구매할 수 있다. 또한

4 전시나 미술관 자체의 특색을 살려 만드는 제품으로, 머천다이징(Merchandising) 상품, 굿즈(Goods), MD상품 등 다양하게 불리지만 최근에는 '아트상품'으로 많이 불려진다.

해마다 상당한 매출을 올리고 있는 것으로 알려져 있다. 온라인 아트상품은 미술관·박물관을 방문할 수 없는 관람객들도 구매가 가능하며, 부가적인 수익 창출을 통해 미술관 운영에 큰 도움이 될 수 있다.

온라인 미술 교육의 가장 큰 장점은 시간과 장소에 구애받지 않는다는 점과 시야가 넓어진다는 점이다. 전 세계 사람들이 작품을 보고 영감을 받기도 하고, 함께 비평도 나누며 배울 수 있는 이러한 형태가 인터넷 하나로 모든 것이 가능해졌다.

모마 뿐만 아니라 세계 유수의 미술관들이 온라인을 통해 교육 콘텐츠를 확장 시키는 데에 집중하고 있으며 머지않아 온라인 교육이 더욱 발전되고 대중화될 것으로 예상한다.

3) 파리 뮤제(Paris Musée)

공공 뮤지엄의 연합운영 전략을 성공적으로 구사하고 있는 파리 시립 박물관 그룹, 파리 뮤제(Paris Musée)는 프랑스 파리의 미술관들이 모여서 만든 통합 홈페이지다.

파리 시립 현대미술관, 발자크(Honore de Balzac)생가, 부르델 미술관(Musée Bourdelle), 카르나발레 파리 역사박물관(Musée Carnavalet), 카타콤브(Catacombes), 빅토르 위고(Victor Hugo) 생가를 비롯한 15개 미술관과 문학관, 박물관을 포함하는 뮤지엄 법인으로 협회를 설립해 공동으로 온라인에 소장품을 공개하고 있다. 이곳에서 파리의 모든 전시회 소식, 소장품 등 자료들을 다 찾아볼 수 있게 만들었다.

파리 시내에 위치한 작은 규모의 공공 뮤지엄들의 생존 방식이자 운영 전략이라고 할 수 있는 파리 뮤제는, 효율적인 행정·조직 지원과 체계를 갖추고 있으며, 단순한 경제적 측면에서가 아닌, 학예연구, 교육, 운영 등 전반적인 차원에서 실질적인 협업을 바탕으로 공공의 뮤지엄으로서의 바람직한 방향을 제시하고 있다.

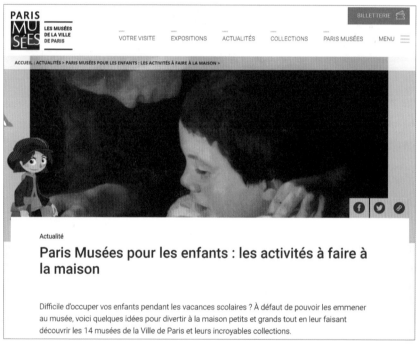

Paris Musées pour les enfants(어린이를 위한 파리 뮤제)
www.parismusees.paris.fr/fr/actualite/paris-musees-pour-les-enfants

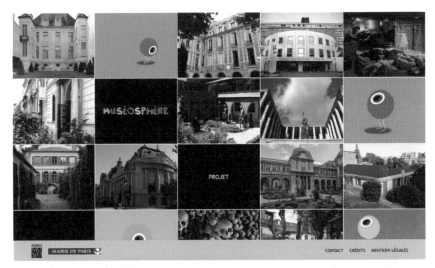

어린이를 위해 설계된 Muséosphere 가상 투어 플랫폼
https://www.museosphere.paris.fr

홈페이지 내 '어린이를 위한 파리 뮤제'에서는 가상 투어, 퍼즐게임, 색칠놀이 등 집에서 할 수 있는 다양한 교육 활동 프로그램을 제공한다.

어린이를 위해 설계된 Muséosphere 플랫폼은 파리시의 13개 미술관과 박물관에 대한 가상 투어를 보여주며 각 전시관의 공간과 작품을 360도 회전해가며 관람이 가능하다.

　눈 모양의 마스코트를 클릭하면 작품의 고화질 이미지를 볼 수 있으며 작품의 정보와 역사를 확인할 수 있다. (단, 구글 플랫폼처럼 전시관 내 거리 이동이 자유로운 것은 아니며 화살표가 있는 곳에서만 거리 이동이 가능하다.)

Paris Musées, Partager des activités en famille, coloriage
(http://www.parismusees.paris.fr/sites/default/files/medias/fichiers/2020-04/
coloriage–paris_musees.pdf)

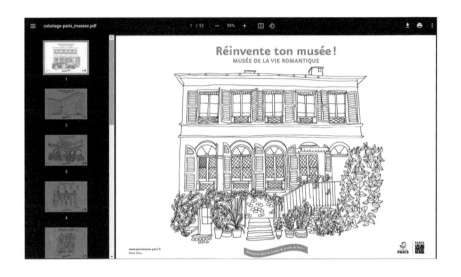

애니메이션 모험을 통해 레크리에이션 방식으로 모든 박물관의 작품을 탐색할 수 있는 Mission Zigomar 게임과 컬러링북으로 잘 알려진 색칠 놀이도 함께 즐길 수도 있다.

색을 칠할 수 있도록 단색으로 표현된 다양한 라인 드로잉 작품이 있는 PDF파일도 다운로드가 가능하다.

나 역시도 파일을 다운로드해서 컬러를 입혀봤는데 작품이 예뻐서 색상을 입히는 재미가 쏠쏠했다.

'Paris Musées Second Canvas' APP을 통해 모네 작품을 확대한 모습

파리 뮤제는 몇 가지의 모바일 어플리케이션을 제공하는데, 그 중 'Paris Musées Second Canvas' 앱(APP)을 통해 파리 뮤제의 작품을 고화질로 자세하게 만나볼 수 있다.

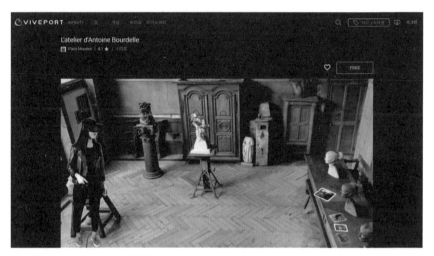

파리 뮤제의 가상현실(VR) Bourdelle 플랫폼 (출처: https://bit.ly/3eoWMSk)

체험 프로그램으로는 가상현실과 3D 플랫폼이 있다. 가상현실 체험은 프랑스의 조각가 '앙투안 부르델(Antoine Bourdelle)' 작업실을 방문할 수 있었다. VR 헤드셋을 사용해 작품에 접근하고 작가의 삶에 대해 배우고 사운드 스토리, 사진, 비디오를 확인할 수 있다.

마지막으로 Sketchfab 플랫폼을 통해 3D로 디지털화된 여러 작품을 모든 각도에서 감상하고 조작 할 수 있으며, 3D모델도 다운로드가 가능해 3D 프린터로 해당 모델을 제작해볼 수도 있다.

4) 보마미술관(VOMA)

2020년 9월에 공개된 가상 온라인 미술관인 보마미술관(VOMA, Vir-

tual Online Museum of Arts)은 지금까지의 미술관들이 예술 작품과 전시관 실내·외를 촬영해서 온라인에 공개했다면 보마는 미술관 자체를 디지털 공간에 새롭게 건립했다.

전시된 미술 작품, 건축물의 실내 구조 및 인테리어, 미술관 밖에 있는 나무와 풀잎까지 모두 보마의 관계자들이 컴퓨터로 디자인했다. 세계 최초로 100% 가상현실에만 존재하는 전시관인 것이며 사실상 그 어떤 곳에도 실재하지 않는 것이다.

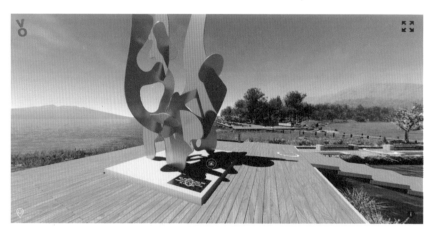

보마 미술관의 외부 전시 모습

보마의 큐레이팅은 '리 카발리에르(Lee Cavaliere)' 관장이 맡았으며 영국 아티스트 '스튜어트 셈플(Stuart Semple)'이 총지휘했다. 셈플은 보마와 같은 전시관을 1999년부터 꿈꿔왔지만, 그 당시에는 아이디어를 실현할 기술이 부족했다. 이후 기술이 많이 발전하였고, 팬데믹으로 인해 급격하게 늘어난 온라인 전시의 한계점들을 보며 '100% 가상 온라인 미술관'을 실현하기로 마음먹었다.

기존의 온라인 전시는 한정적으로 규정된 공간을 단순히 '클릭'해서 관람하는 방식이라 아쉬움이 있었으며, 관람객들의 '체험'의 부재를 확인했다.

그래서 그는 가상현실 기술에 마음껏 몰입할 수 있도록 리얼리티를 주기 위해 이머시브(Immersive)[5] 체험을 추가했다. 보마를 통해 관람객들은 집을 떠나지 않고도 미술관으로 이동할 수 있었으며, 능동적으로 체험하고 탐험할 수 있게 되었다.

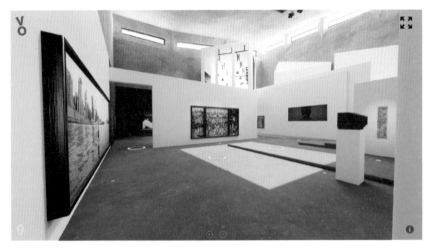

보마 미술관의 실내 전시 모습

보마는 제한된 곳 없이 어디로든 이동할 수 있다. 미술관 밖을 산책할 수도 있는데, 오디오 기능을 통해 자연의 소리를 들을 수 있어서 실제 산책하는 느낌을 주기도 한다. 특별한 점은 실제 방문한 시점 그날의 시간이나 계절에 따라 풍경도 변화하는 것이다.

5 가상 현실(VR)에서 사용자의 몰입감을 증대시켜 주변 환경이 현실이라고 느낄 정도로 실감을 주는 것. 사용자는 시각, 청각, 촉각 등의 감각 요소를 통해 생생한 현실감을 느끼게 된다. (출처:한국정보통신기술협회)

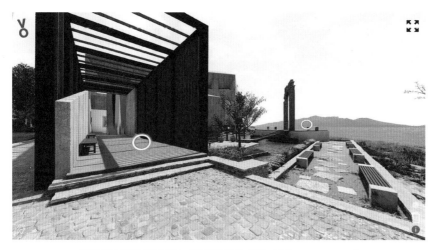

보마 미술관의 외관 모습 (이미지 출처 모두: 보마 voma.space)

보마는 관람객들에게 현실과 같은 생생한 체험을 제공하기 위해 빛이나 바람, 비가 환경에 미치는 영향을 직접 연구해 디자인과 제작 과정에 반영했다. 수동적인 방식의 기존의 온라인 전시 관람 방식과는 뚜렷한 차별점이 드러난다.

보마미술관은 고전부터 현대까지 전시대의 전 세계 미술 작품들을 다루고 있으며, 오르세 미술관과 휘트니, 뉴욕, 시카고 미술관 등 세계 유수의 미술관 작품들을 선보인다.

가장 중요한 것은, 모두가 무료로 이 전시회를 관람할 수 있다는 것! 고해상도로 보여지는 미술 작품 옆에는 전시 해설과 자료가 제공되어, 특정 예술 작품과 그 역사에 대한 관람객의 풍부한 이해를 돕는다. 또한 그 어떠한 전시보다도 예술 작품을 가장 자유로운 거리와 각도에서 관람할 수 있다는 것이 큰 장점이다. 원하는 만큼 확대할 수 있으며 각 작품의 측면도 둘러볼 수도 있다.

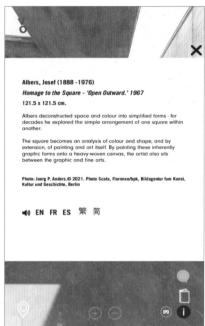

보마 모바일 화면, 각 작품의 캡션을 확인하고 오디오설명을 들을 수 있다.

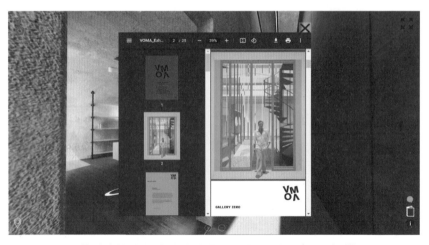

우측 하단 책 아이콘을 클릭 시, 현재 전시하고 있는 작품들에 대한
설명이 적힌 팜플렛을 보여주고 PDF 파일도 다운로드할 수 있다.

개인적으로는 현실에 존재하지 않는 가상의 미술관을 둘러볼 수 있다는 점이 가장 흥미로운 점이었다. 특히 새소리를 들으며 미술관 근처를 산책하는 간접적인 체험은 정말 말 그대로 힐링이었다.

5) 국립현대미술관

국내 대표적인 미술관인 국립현대미술관도 온라인 전시[6]를 시작했으며, 자체적으로도 꾸준히 홈페이지에 소장품을 디지털화하는 작업을 해오고 있다.

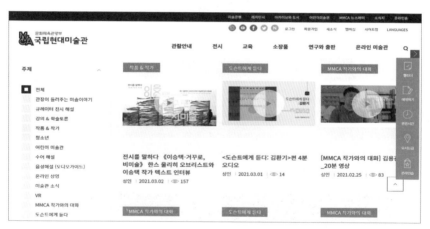

국립현대미술관 온라인 미술관
(출처: http://www.mmca.go.kr/pr/movList.do?mbMovCd=01)

6 2020년 3월 온라인으로 개막한 '미술관에 書: 한국 근현대 서예전' 학예사 전시투어 90분 중계의 경우 1만 4000여명이 시청, 20일간 조회 수는 5만 6000회를 넘겨 전시 투어 영상 최고 조회 수를 기록했다. 서울관의 국제 동시대미술 기획전 '수평의 축' 전시는 인스타그램 라이브로 공개해 약 50분 동안 3000여명이 접속하였고, 전시를 기획한 학예사가 실시간으로 접속자들과 소통하기도 했다. 출처 : 문화 뉴스 (http://www.mhns.co.kr)

국립현대미술관 온라인 미술관에서는 전시 투어, 작가 인터뷰, 미술 강좌 및 심포지엄, 전시 수어 해설 등 270여 건의 다양한 영상 및 음성 콘텐츠를 만나볼 수 있다.

VR전시는 공간을 360도 회전하며 작품들을 감상할 수 있어 오프라인 관람 못지않은 현실감을 주었다. 관람객이 직접 원하는 위치와 작품을 클릭하여 공간을 이동하면서 전시장을 체험할 수 있게 한다.

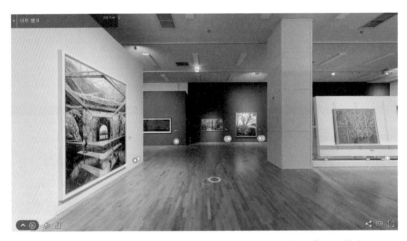

미술은행·정부미술은행 소장품 기획전시 〈풍경을 그려내는 법〉 VR 화면
(출처: http://www.mmca.go.kr/pr/movDetail.do?mbMovCd=01)

〈풍경을 그려내는 법〉 전시

차분하고 편안한 마음을 전해주는 〈풍경을 그려내는 법〉 전시를 온라인 VR 전시로 만나볼 수 있었다.

작품의 사이즈나 제목, 사용된 재료나 작가의 소개와 스토리를 함께 볼 수 있는 캡션을 제공한다.

사비나 미술관에 비해 거리 이동이 자유로웠지만, 작품이 크게 확대되거나 움직임을 인식해서 다양한 측면을 보기는 어려웠다. 그럼에도 이 같은 VR 온라인 전시는 많은 호응을 받고 있으며, 국내 미술관에 대한 인식을 긍정적으로 변화시키고 있다.

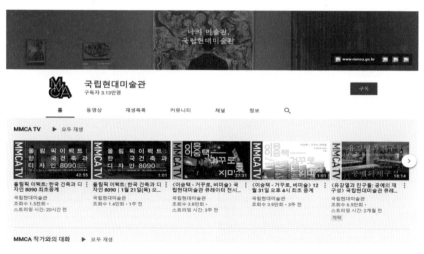

유튜브 채널 'MMCA Korea'
(출처: https://www.youtube.com/user/MMCAKorea)

국립현대미술관은 2019년부터 유튜브 채널 'MMCA Korea'을 통해 '학예사 전시 투어' 중계를 진행해왔으며, 전시를 기획한 큐레이터가 직접 전시장을 둘러보며 작품을 설명하는 전시 투어 영상은 약 30분~1시간 정도 진행된다.

종료된 전시도 온라인과 모바일로 관람할 수 있으며 국·영문 자막도 함께 제공한다. 학예사 투어 외에도 다양한 주제의 교육과 강연을 유튜브 채널에서 영상으로 볼 수 있다.

또한 구글과 협력한 '구글 아트 앤 캘처'를 통해서도 국립현대미술관 온라인 전시를 볼 수 있다. 구글 아트 앤 캘처 APP에서 국립현대미술관을 검색하면 확인이 가능하다.

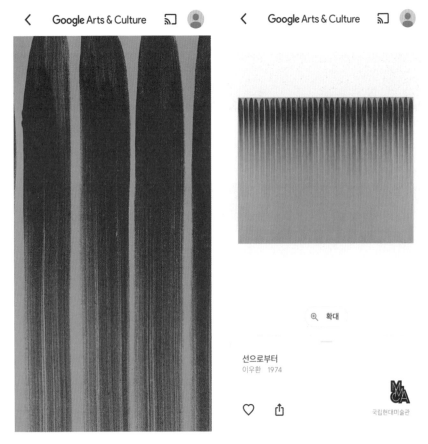

이우환 〈선으로부터〉 작품을 확대한 모습
(출처 : 구글 아트 앤 컬처 APP, 국립현대미술관 컬렉션)

이곳에서 국립현대미술관의 컬렉션과 온라인 전시회, 박물관 뷰 모습을 확인할 수 있다. 컬렉션에서는 다양한 작품을 볼 수 있으며, 미세한 붓 터치까지 자세하게 확대가 가능하다.

박물관 뷰에서는 서울, 덕수궁, 과천, 청주 전시관의 내부와 외부 모습을 자세하게 찾아볼 수 있는데 자유롭게 이동과 확대가 가능해 실제 공간에서 전시를 보는 느낌을 주었다.

구글 아트 앤 컬처 APP, 국립현대미술관 박물관 뷰

6) 사비나 미술관

사비나 미술관은 1996년 개관한 미술관으로 꾸준하게 미술과 과학 간의 융복합 전시를 개최한 곳이다.

2012년부터 국내 미술관으로는 최초로 'VR 전시감상' 프로그램을 개발, 구축하고 현재까지(2020년 12월 기준) 총 29회의 미술관 전시를 VR(-Virtual Reality)로 구축했다.

사비나 '버추얼 미술관'
(출처: http://www.savinamuseum.com/kor/exlist.action?exdgb=VR)

사비나 미술관 홈페이지에서 'Digital Museum'의 버추얼 미술관으로 들어가면 단순한 온라인 전시가 아닌 VR로 구현한 전시로 언제 어디서나 전시관을 실제로 가서 둘러보듯 생생하게 감상할 수 있다.

'버추얼 리얼리티 촬영기법 VR 영상'은 기존의 전면만 보여 지는 일반 영상에 비해 공간의 상하좌우 360도 전체적인 공간을 모두 보여준다.

다양한 방향에서 회화나 조각, 설치 작품 감상이 가능하며, 전시장에 구현되었던 영상작품과 작가 인터뷰까지 시간과 공간의 제약 없이 관람할 수 있다.

온라인 도슨트로 작품 해설을 들을 수도 있는데, (모든 작품이 다 가능하지는 않지만) 이 부분도 작품을 이해하는데 도움을 준다.

또한 디지털 교육, '버추얼 전시 감상투어'에서는 전문 큐레이터의 음성으로 전문적인 전시 해설을 들을 수 있다. 다만 이 콘텐츠는 2015년 이후로 업데이트가 되고 있지는 않은 것 같다.

버추얼 미술관의 VR 전시감상 투어를 마친 후 아카이브로 이동하여 전시의 도록을 e-book으로도 볼 수 있다.

에콰도르 국민화가 특별기획전, '오스왈도 과야사민' 온라인전시

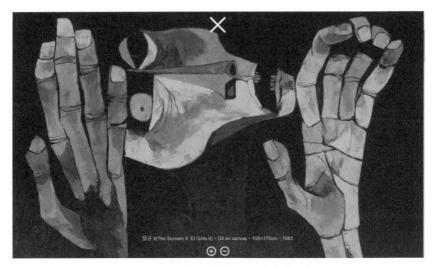

'오스왈도 과야사민' 작가의 작품 이미지 확대한 모습

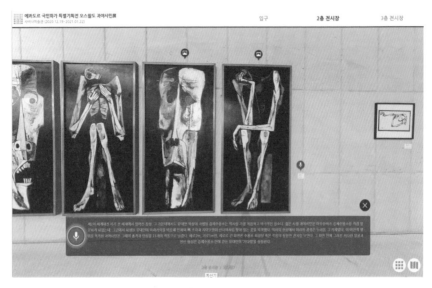

사비나 미술관, 온라인 도슨트 작품 설명 부분

위 6가지 사례들의 홈페이지 주소는 아래와 같다.

1	Google Arts & Culture	www.google.com/culturalinstitute
2	MoMA(뉴욕 현대미술관)	www.moma.org
3	파리 뮤제	parismusees.paris.fr
4	보마 (VOMA)	voma.space
5	국립현대미술관	www.mmca.go.kr
6	사비나 미술관	www.savinamuseum.com

이 외에도 많은 곳에서 온라인을 통한 새로운 전시 방식을 다양하게 시도하고 있다. 대부분 단순 자료 보존이나 정보 제공에 머물지 않는 역동적인 온라인의 역할을 잘 반영하는 전시와 프로그램들을 잘 운영하고 있었다.

구글의 경우 증강현실 기술을 예술에 빠르게 접목해 시도하고 있다는 점이 놀라웠으며, 보마 미술관의 시각과 청각을 자극하는 체험 형태의 가상 미술관은 신선한 충격을 주었다. 국내 미술관의 경우는 해외 사례에 비하면 아직 시작 단계에 불과하긴 하지만, 변화를 받아들이고 다양한 협력을 진행하고 있다는 점이 긍정적이었다.

모두가 함께 즐길 수 있는 미술 – 문화 소외계층, 문화 소외지역을 위한 노력

온택트 문화가 활발해지면서 빠르게 적응을 하는 사람들이 있는 반면, 자연스럽게 도태되거나 소외받는 계층, 지역도 있을 것이다. 대부분 문화

소외는 자발적이 아닌 경제적, 지역적, 사회적, 외부적인 요인 때문에 발생하게 된다. 온라인이 어렵게만 느껴지는 노인과 장애인들, 경제적인 여건으로 인해 문화생활을 접하기 힘든 사람들, 그리고 주변에 문화예술 시설이 제대로 갖춰지지 않은 지역 등 너무 빠르게 변화되는 디지털 시대에 우리들은 이러한 부분들은 놓치고 있지는 않았을까.

문화 소외계층과 지역들을 위해 문화예술 향유를 지원하고 노력하고 있는 몇 가지 국내 사례들을 정리해봤다.

1) 수원시립미술관에서는 청각장애인들을 위한 온라인 수어 전시해설 서비스를 시작했다. 문화 소외계층의 문화 향유 기회를 확대 및 지원하기 위한 것으로 유튜브 채널과 네이버TV를 통해 동영상으로 누구나 볼 수 있게 된 것이다.

한국수어통역사협회 안석준 회장의 해설로 각 섹션과 작품을 해설하고 내레이션과 자막으로 이해를 돕는다. 수원시립미술관에서는 온라인 수어 전시 해설 서비스를 시작으로 장애인, 외국인, 다문화 계층을 비롯하여 문화 소외계층을 위한 전시 감상 프로그램 서비스를 확대할 계획이라고 한다.

2) 대전 시립미술관의 경우, 대전미술사와 소장품을 데이터화해 정보를 담아 '우리 동네 스마트 미술관 구축' 사업을 착수했다.

관내뿐만 아니라 문화 소외지역 등에 AI기술을 기반한 체험 단말기 '키오스크(Kiosk)'[7]를 설치해 시민들이 쉽고 편리하게 온라인으로 접하고 체

7 터치스크린 방식의 정보전달 시스템. 정보서비스와 업무의 자동화를 통해 대중들이 쉽게 이용할 수 있도록 공공장소에 설치한 무인단말기.

험할 수 있는 미래형 미술관 사업이다.

3) 국립현대미술관(MMCA)의 경우엔 치매안심센터 작업치료사 온라인 교육을 시작으로 치매 환자와 보호자를 위한 온라인 프로그램 '일상예찬-집에서 만나는 미술관'을 운영했다.

　팬데믹으로 인해 대면 활동이 어려워지면서 치매 환자의 증상 악화 및 미술 치유 공백에 대한 우려가 제기되어 왔는데, 이에 따라 국립현대미술관과 대한치매학회는 치매 환자의 사회적 고립을 막고, 정서 안정 및 일상생활 수행 능력 유지를 위한 프로그램을 기획하게 되었다. 실시간 온라인 교육을 진행하고, 소장품 교구재를 활용해 미술관 교육을 직접 시연하며 작품 감상과 표현하기, 이야기 나누기를 효과적으로 실행하는 방법을 공유했다.

　이를 통해 치매 환자와 보호자는 미술관에 방문하지 않더라도 작품을 감상하고 미술 치료 활동을 할 수 있게 되었다. 이 외에도 미술 치료를 통해 환자들이 일상 속에서 활기와 기쁨을 되찾을 수 있도록 다양하고 탄력적인 비대면 활동을 확대 추진하는 노력이 꾸준하게 필요할 것이다.

　문화 소외지역을 위한 체험 단말기(Kiosk) 서비스, 장애인들을 위한 수어 도슨트, 환자들을 위한 온라인 미술 치료, 노인들을 위해 디바이스를 사용하는 방법을 알려주는 봉사 등 다양한 사례들을 볼 수 있었다.

　통합문화이용권(문화누리카드) 같은 문화 소외계층을 위한 제도적인 지원이 조금씩 확대되고는 있지만, 보다 실질적인 도움을 줄 수 있는 방법들에 대한 고민과 연구가 필요하다. 문화 소외계층까지 전체적으로 다 아우-

를 수 있는, '모두가 함께 즐길 수 있는 미술'이 될 수 있도록 우리 모두가 함께 노력할 때인 것 같다.

훌륭한 예술은 삶을 변화시킬 수 있다. 위기 속 어지러운 세상, 우리가 할 수 있는 것은 새롭게 닥쳐온 이러한 상황을 받아들이며 긍정적이고 차분하게 각자의 역할 속에서 '할 수 있는 일들을 하는 것'이 아닐까.

주어진 상황에서 최선을 다하고 있는 다양한 사례들을 보면서, 모두가 힘들지만 어쩌면 조금 더 나은 세상을 만들 수 있지 않을까 조심스럽게 희망을 가져본다.

온라인 미술관의 미래와 발전 방향

팬데믹 시대를 극복하기 위한 예술적 대응의 온라인 미술 전시는, 단지 오프라인을 일시적으로 대신하는 보완책을 넘어 새로운 가치와 영향력을 지닌 독자적인 매체로 자리잡아가고 있다. 온라인을 통한 미술 소통 방식의 변화가 생겼고, 디지털 미술관에 대한 새로운 역할에 대해 생각해볼 기회를 주고 있다.

물론 앞으로 기술이 더 발전한다고 해도, 직접 방문하고 경험하는 미술관이 주는 그 감동을 대신하기는 어려울 수 있다. 하지만 전 세계의 다양한 미술관을 집안에서 여행하듯 볼 수 있게 된 것만으로도 커다란 장점이지 않을까.

온라인 미술관에서는 대면 없이 바이러스 때문에 불안할 염려도 없으며, 거리를 멀리 이동할 필요도 없고, 몸이 불편해서 비행기를 타지 못하는 사람도 집안에서 편안하게 다양한 작품을 감상할 수 있다. 게다가 심지어 관

람료도 무료이며 24시간 관람이 가능하다는 것.

온라인 미술관에서는 신진 작가들의 작품을 선보이는 쇼케이스 공간이 되기도 하고, 다양한 기업과의 콜라보레이션 기회를 제공하기도 하고 작품 구매로도 이어질 수도 있다. 온라인이라는 큰 공간 안에서 더 많은 사람이 예술 작품을 향유할 수 있다는 것만으로도 긍정적으로 볼 수 있을 것 같다.

그렇다면 앞으로 온라인 미술관의 방향은 어떻게 가야할까?

물리적인 공간이 존재하지 않더라도 작품을 관람할 수 있다면 오프라인 미술관의 역할은 무엇인가? 사실 현재 시점에서는 전시회 자체를 온라인으로만 대체할 경우 여러 가지 문제점들도 발생한다.

아직까지는 온라인 전시만으로는 정보 전달의 불완전성, 커뮤니케이션의 제약, 낮은 신뢰감, 보안 문제 등 근본적인 한계가 있을 수밖에 없다. 그리고 위 사례들을 통해 본 가상현실과 증강현실 플랫폼이 실제 작품과는 약간의 이질감 있는 부분들도 개선이 필요하다. 결국 온라인 플랫폼은 더욱 강화되어야 되며 오프라인 미술관과 함께 질적으로 성장해야 될 필요성이 있다.

구겐하임 미술관장인 리차드 암스트롱(Richard Armstrong)은 "위기가 닥친 현 시점이야말로 대중에게 예술이 가장 필요하다고 생각한다. 팬데믹은 예술과 미술관이 관객들에게 성찰, 사색, 창조의 기회로서 어떤 의미를 가지고 있는지 재고하는 기회를 제공했다."고 말했다.[8]

위기의 시대에 그대로 머무르는 것이 아닌 우리 모두가 시대에 맞춰 변화하고 진화해야 되는 것이다. 오프라인 형태만을 고집하는 것이 아닌 온

8 주제 'Another 10 years', '헤럴드디자인포럼 2020' 축사,
 (출처: http://news.heraldcorp.com/view.php?ud=20201008000525)

라인 플랫폼과 콘텐츠 기술을 받아들이며 어떻게 적응하는지에 따라 운명이 달라지지 않을까.

아마도 미술관이라는 물리적인 공간은 사라지지 않겠지만, 앞으로는 지금보다 더욱 전시를 보는 형태가 많이 달라질 것으로 예상한다.

미술관의 역할은 전시 기획과 더불어 온라인의 장점과 오프라인의 장점을 융합해 작품을 관람하기 최적의 환경을 만들어주기 위한 다양한 노력들이 필요할 것이다.

예를 든다면, 오프라인에서는 작품의 수집 및 보존, 전시 구성과 관람객들이 작품을 관람하는 동선 등에 집중해야 한다면, 온라인에서는 다양한 디지털 플랫폼을 강화 및 제공하고 언어 번역 서비스나 사용하기 편리한 UX/UI[9] 디자인을 만들어주는 것이다. 더 나아가 작품의 촉감을 전해주는 VR 햅틱 기술이나 공간의 향기까지도 맡아볼 수 있는 기술까지 더해진다면 좀 더 현장감 있고 생생한 전시 관람이 되지 않을까.

모든 것이 달라지고 있는 뉴노멀 시대, 지금보다 앞으로 기술은 더욱 발전이 될 것이며 예술 분야 역시 기술과의 융합이 필요한 시대가 왔다. 온라인 미술관을 보유하고 있다고 해도 단순히 작품을 보여주고 정보 제공에만 국한되는 것이 아닌, 그 이상의 기술력을 적용시킬 수 있어야 한다.

오프라인의 현장감을 더욱 생생하게 느낄 수 있는 전시 관람 형태를 위해 증강현실(AR)이나 가상현실(VR), 인공지능(AI) 등을 접목하는 것에 주저함이 없어야 될 것이며, 앞으로는 이러한 기술적인 융합을 통해 예술의 가치와 새로운 기회들을 창출해야 될 것이다.

9 UX (User Experience) 디자인은 사용자의 경험을 의미. 모바일 앱에 무엇이 담겨야 할지 전반적으로 구상하고 정보를 수집하여 설계하는 모든 단계. UI (User Interface) 디자인은 사용자와 모바일 앱 사이의 인터페이스. 사용자가 마주하는 디자인, 레이아웃 등을 아우르는 시각적인 개념.

뉴노멀 시대, 예술로 육아하는 법

이지나

"난 나중에 내 월급이 고스란히 시터[10] 비용으로 들어간다 해도 절대 일을 놓지 않을 거야."

몇 해 전 직장동료에게 내뱉었던 말이 요즘 따라 머릿속을 맴돈다. 25년 동안을 - 인생의 절반을 훨씬 넘는 시간을 - 미술에 투자하며 미술인으로 살았다. 마침내 10년 차 큐레이터라는 어느 정도의 궤도에도 올랐다. 임신과 출산이 커리어의 단절을 불러올 거라고는, 결혼 전에는 상상할 수 없는 일이었다.

이 시대의 '육아'를 한마디로 정의한다면 무엇일까?

당연하다고 생각한 모든 것들과 단절되는 것

언제 끝날지 모르는 막연한 두려움

'혼자임'에 익숙해지는 것

10 베이비시터의 준말, 풀타임(9시~18시) 베이비시터의 경우 보통 월 250만 원 전후의 비용이 들어간다.

아이가 세 돌이 될 때까지 가정보육을 하며 내가 내린 결론이었다. 따지고 보면 나는 원래 그다지 사회적인 인간형은 아니다. 혼자 있는 것을 좋아하고, 단체 생활을 즐기지 않는다. "밥 한번 먹자"는 의례적 인사도 나에겐 낯간지러운 일이다. 그 흔한 조동, 문센동기[11] 하나 없는 엄마. 그러면서도 외로움이 많은 모순적인 나란 사람.

이런 성향이 육아라는 외딴 섬에서 늘 나를 괴롭혔다. 빨리 육퇴[12]를 하고 혼자만의 시간을 갖고 싶으면서도, 세상과 단절된 것 같은 락다운(lock down) 상황에서 벗어나고 싶었다. '아이를 키우는 일은 그 무엇보다 가치 있는 일이야.'라는 모범답안도 내겐 버거웠다. 내가 하던 일도 가치 있는 일이었는데...

누군가가 정해놓은 답 때문이 아닌, 나 스스로가 인정할 수 있는 가치를 찾고 싶었다. 어찌 됐건 커리어와 맞바꾼 무엇보다 소중한 아이와의 시간이니까.

이 시간들을 흘려보내지 않고 장점으로 승화할 수 있는 방법이 무엇일까 고민하고 또 고민했다.

11 조리원동기, 문화센터 동기의 줄임말. '조동'은 산후조리원에서 만나 함께 수유하고 밥을 먹으며 육아 공동체를 형성하는 친목 집단을 말한다. '문센동기' 역시 빠르면 돌 전에 아이를 데리고 첫 문화센터를 다니는데, 이때 만나 친목을 형성하는 또래 아기 엄마들을 일컫는 말.

12 '육아 퇴근'의 준말로, 아이가 잠들면 그제야 육아에서 놓여남을 퇴근에 비유하여 이르는 말이다.(국어 오픈사전 발췌)

낯선 세상에서 지속 가능한 육아

며칠 전 아이를 처음 기관에 보냈다. 그전까지 약 3년간은 아이와 떨어져 본 적이 없었다. 어디에도 보내지 않고 내가 직접 돌보았는데, 여러 이유가 있었지만 우선은 아이를 맡길 곳이 없었다. 많은 육아서에서 '36개월까지는 엄마가 직접 키우는 게 좋아요'라고 말하고 있으니, 아이에겐 좋은 일이겠구나 했다. - 그런데 주변에 정작 36개월이 되도록 아이를 끼고 있는 엄마는 나밖에 없더라. -

지난 시간들을, 나의 선택을 후회하지는 않는다. 힘들었지만 소중한 시간이었다. 경험해본 바 엄마가 아이와 함께 있는 시간을 가치있게 보내려면 가장 중요한 공식이 있다.

1. 아이가 온전히 에너지를 소진할 수 있는 활동이 필요하다.
2. 엄마가 즐겁고 행복해야 한다.

1번이 가능해도 2번이 충족되지 않으면 육아는 힘들어진다. 육아를 하다 보면 위기는 어떤 식으로든 찾아온다. 비단 육아뿐만 아니라 삶이 그렇다. 세상은 늘 변하고 그 변화가 낯설고 어렵지만 차차 익숙한 세상이 된다.

어떤 위기가 닥쳐도 1과 2가 모두 충족될 수 있는 육아 활동이란 무엇일까? 나 또한 많은 시행착오 끝에 세 가지 방법으로 귀결됐다. 시작은 비대면 시대를 슬기롭게 보낼 수 있는 육아 시스템을 만들자는 것이었다. 여기에 내가 잘하는 것을 십분 발휘하는 것, 육아에 예술을 접목시키는 것이다.

아이와 함께한 활동들이 아이에게도 나에게도 기적 같은 긍정적인 변화를 불러일으키면서 육아는 더 이상 내게 외딴섬이 아니었다. 매일 똑같이 반복되는 지루한 일상이 아닌, 내일은 어떤 일이 생길까 기대하게 되는 설렘도 생겼다.

오늘도 육아에 지쳐 무너진 나 자신을 발견했다면, 아이보다 내가 먼저 변해야겠다고 느낀다면, 나의 경험이 좋은 이정표가 되었으면 한다. 이것은 사방이 위기인 낯선 세상에서 재발견된 가치에 대한, 나와 내 아이의 경험이 담긴 이야기이다.

1. 오감으로 느끼는 생태 미술놀이

"전 아이랑 열흘째 집콕 중이에요."
"집 앞 마트도 안 나가요."

팬데믹이 극성이던 어느 날 훈장처럼 자랑스럽게 말하는 엄마들의 얘기가 맘카페에서 종종 들려온다.

"그런데 집에만 있으니 자꾸 아이에게 화 내게 돼요."
"아이도 에너지가 소진이 안되니 잠도 안 자고 먹는 양도 줄고, 떼도 늘고 힘들어 죽겠어요."

무엇이 문제일까? 아이들, 특히 영유아들은 바깥놀이가 필수적이다. 실내 활동만으로는 꼭 필요한 에너지가 충족되지 않고, 체력을 분출할 수 있는 돌파구가 없어 성장에도 지장을 준다. 밥을 잘 안 먹어서 고민이라고 하면 소아과 의사들은 백발백중, "배가 고프게 만들어라"라고 조언한다.

배고프게 만들려면? 많이 걷고 뛰고 움직여야 한다.

하지만 늘 아이를 데리고 나가는 일이란 쉽지 않은 것. 특히나 여러 바이러스가 주기적으로 찾아올 땐 어린아이를 데리고 있는 엄마들은 집 밖을 나가는 일 자체가 두렵다. 그러나 방역수칙을 올바르게 따르는 조건 하에 이루어지는 야외활동은 오히려 지나치게 한정적 공간에만 머무르는 것보다 정신건강에 이롭고 면역력 증가에도 도움을 준다[13]고 하니 위기의 상황에 무조건적인 방어가 꼭 정답은 아닐 것이다.

나는 아이가 잘 걷고 뛰기 시작하면서부터는 매일 함께 30분 이상 꼭 햇빛을 쐬는 것을 목표로 야외활동을 했다. 집 앞이라도 자연을 느낄 수 있는 공원이나 놀이터면 충분했다. 날이 좋으면 하루 2번도 나갔다. 나갔다 온 날은 몸이 힘들 것 같은데 아이도 나도 컨디션이 더 좋았다.

집에서 도보 5분 거리에 제법 큰 규모의 공원이 있다. 한 동네에서 30년 넘게 살고 있는데 아이를 낳기 전에는 공원의 소중함을 몰랐다. 아이가 생기니 이런 녹지대가 지척에 있는 것이 얼마나 소중한지. 아무 준비 없이 나가도 사방이 놀잇감이었다. 흙, 돌멩이, 나뭇가지, 풀잎, 꽃잎, 바람과 새소리까지. 처음부터 어떤 목적을 가진 것은 아니고 그저 바깥놀이, 산책이라는 명목으로 나갔다. 어느 날은 올림픽공원 한 바퀴를 두 시간 넘게 걸었다. 아이의 의지대로 걷게 내버려 두었는데 이렇게 잘 걷는 아이였던가 싶을 만큼 하염없이 걸었다. 눈으로 보고, 귀로 바람에 깃발 펄럭이는 소리를 듣고, 피부로 햇빛과 바람을 느끼고, 꽃향기를 맡고... 걷는 것만으로도 오감으로 자연을 체험할 수 있었다. 각 계절의 기운을 온몸으로 느끼고 자연물과 친해지는데 집중했다. 그러다 보니 이것이 생태미술놀이의 가

13 미국 질병통제예방센터(CDC) 발췌

장 기본이 되는 신체활동이라는 것을 알게 되었다. 신체활동은 곧 생태미술활동으로 자연스럽게 발전했다.

'생태미술'이란 자연에서 관찰한 것을 토대로 하는 미술 활동을 말한다. 주변에서 쉽게 구할 수 있는 자연물을 소재로 하는 활동으로, 자연 속에서 오감 활동을 하며 느끼는 생각이나 감정을 미술로 표현하는 것이다.

보통 생태미술활동이라고 하면 재료(자연물)를 수집해서 부패 방지 및 보존이 용이하기 위한 작업을 거치고 여기에 천연물감이나, 목공풀, 한지 등의 자연친화적 소재를 더해 그리거나 꾸미는 활동이 보편적이다. 이렇게 재료를 수집, 2차가공해서 하는 활동도 좋겠지만 나와 아이는 아래와 같이 그 자리에서 놀고 다시 자연으로 돌려보낼 수 있는 활동에 집중했다.

물그림 그리기

비온 뒤 물웅덩이에서 찰방거리며 뿌리기 느낌의 추상화를 만들어본다. 물웅덩이에서 자유롭게 뛰는 활동을 통해 대근육 발달을 꾀할 수 있다. 물이 튀겨 나가는 움직임에 주목하며 우연의 효과로 생긴 다양한 형상에 대해 이야기해 볼 수 있다.

자갈 점묘화

여러 가지 모양과 크기의 자갈을 이용해 다양한 형태 만들어 보는 활동이다. 작은 돌을 줍고 재배치하며 소근육 발달을 도모한다. 숫자, 한글, 알파벳 등의 형상이나 선, 도형 등 간단한 형태를 만들어볼 수 있다.

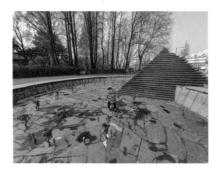

물그림 그리기 활동 모습

물이 튀겨 생긴 형상

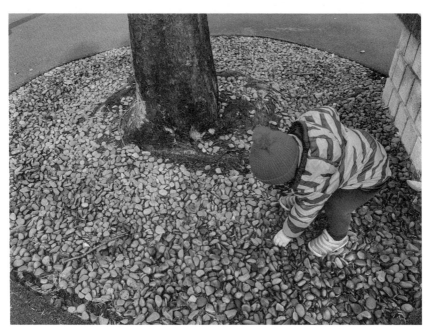

여러 가지 자갈 고르는 모습

이미지 연상하기

자연물을 관찰하며 연상되는 모양을 유추하는 활동이다. 나뭇잎, 낙엽, 나뭇가지 등을 관찰하며 어떤 사물이 연상되는지 이야기해보고 직접 몸으로 표현해본다. 상상력과 사고의 확장을 꾀할 수 있다.

나뭇가지가 뻗어 나간 모습 몸으로 표현하기

다양한 재료로 그리기

흙, 눈을 도화지로, 나뭇가지나 손가락, 물뿌리개 등을 붓으로 삼아 일회적인 그림을 그려본다. 종이와 물감 대신 자연을 활용해 그림 그리는 활동을 통해 자연물의 촉감을 고스란히 느낄 수 있다. 몇 번이고 다시 그

릴 수 있고, 자연의 특성상 시간이 지남에 따라 서서히 사라지는 것을 관찰할 수 있다.

흙바닥에 나뭇가지로 자유롭게 그림 그리는 모습

가끔은 떨어진 낙엽을 주워 집에 가져와 놀기도 했지만 대부분은 일회성으로 없어지고 마는 활동에 만족했다. 이유는 단순했다. 자연을 소중히 여기고 훼손하지 말아야 한다는 것, 인간의 이기심으로 소유하려고 하지 말아야 한다는 것을 일깨워주고 싶었다. 생태활동은 자연 속에서 이루어질 때 가장 빛난다는 것을 아이와 함께 몸소 체험하고 싶었다.

또 다른 이유는 어떤 활동이든 아이와 함께 하는 것은 간편해야 하기 때문이다. 그 자리에서 바로 즐길 수 있는 것이 좋다. 자연재료를 수집하여

2차 가공하는 것은 그 자체가 모두 '엄마의 일'이 될 수 있기 때문에 시작하기도 전에 부담이 될 확률이 크다.

자연을 통한 색채 공부도 생태미술활동의 큰 장점 중 하나이다. 미술을 전공한 나는 어릴 때부터 물감 등의 채색 도구에 익숙했다. 색을 물감으로 배웠다고 해도 과언이 아니다. 비교적 색의 범위가 단순한 저학년용 물감에서 벗어나 입시미술용, 소위 전문가용 물감을 접하게 되면 같은 파랑이라도 꽤 다양한 범위의 파란색을 만날 수 있었고, 난 그것이 정답인 줄만 알았다.

아이를 키우다 보니 색에 대한 질문을 자주 받는다.

"이건 무슨 색이야?"
"응, 그건 파란색이야."
"이건?"
"음... 그것도 파란색이지."

분명 다른 파란 색인데, 내 머릿속에는 내가 쓰던 물감 회사의 네이밍만 맴돌 뿐, 이걸 어떤 파란색이라고 알려줘야 할지 난감할 때가 많았다. 나는 그 해답을 생태미술활동에서 찾았다. 자연에서 색 찾기, 자연이 주는 빛깔의 아름다움을 느끼게 한 것이다. 야외활동을 할 때마다 하나의 자연물에도 여러 가지 색이 있음을 관찰했다. 예를 들어 빨간 꽃이라도 여러 빨간 톤이 있음을, 같은 파란 하늘이라도 매일의 하늘이 다 다르다는 것을 말이다. 어쩌면 하늘이 단순히 파란색이라는 것 자체가 고정관념일 것이다.

자연관찰은 이런 고정관념을 깨어줄 수 있는 쉽고도 훌륭한 창구이다.

집에서 단순히 물감으로 빨강, 파랑, 노랑을 배운 아이와 자연의 총천연색을 몸소 접한 아이, 어느 쪽이 더 상상력과 창의력이 풍부해질까? 두말할 나위 없이 후자 쪽일 것이다.

1년 가까이 꾸준히 밖으로 나가 4계절을 자연 속에서 뛰논 결과 아이의 관찰력이 섬세하게 발달했음을 느낀다. 그림책을 볼 때 남들이 미처 보지 못하는 세세한 것을 찾아내고, 각기 다른 장소에 있는 똑같은 그림이나 사물을 기가 막히게 알아차리기도 한다. 아이의 시각능력이 또래보다 발달하였다고, 미술을 전공한 엄마의 영향인 것 같다는 전문가 선생님의 이야기를 듣기도 했다. 경험상 이런 능력은 유전이라기보다 후천적 경험에서 얻어지는 것이라 생각한다.

그 사이 말도 폭발적으로 늘었다. 밖에서 보고 온 자연물은 반드시 집에서 책이나 그림으로 다시 한번 되짚어준 것이 큰 도움이 되었다. 일상생활 속에서 어휘를 익히는 것이다. 이렇게 하면 책과 일상이 분리되지 않고 자연스럽게 연결되기 때문에 책에 거부감이 없어진다. 아이가 책과 친하지 않은 것이 고민이라면 꼭 이 방법을 써 보길 바란다.

이렇게 생태적 환경을 자주 접하는 것은 오감 발달은 물론이고 생기 넘치는 건강한 몸과 마음을 갖게 한다. 자연을 소중히 여기는 마음을 배우는 것은 인성교육이 되고, 섬세한 자연의 변화를 온몸으로 느끼는 것은 곧 창의교육이 된다. 무엇보다 교육이나 놀이에서 미디어의 동반이 필수처럼 자리 잡게 된 비대면 시대에 이러한 생태활동을 지속적으로 해준다면 미디어로 인한 부작용을 해소시켜주는 데에 큰 도움이 될 것이라 믿는다.

(왼쪽 위부터) 봄, 여름, 가을, 겨울 사계절 생태활동 모습

2. 예술적 감수성을 키우는 미술관 탐험놀이

4차 산업혁명 시대를 주도할 인재에게는 '창의성'이 무엇보다 요구될 것
이다. 이는 곧 지금의 영유아 시기 아이들이 성인이 되었을 때 필요한 자
질이다. 미래에는 창의성을 발휘하는 직업만이 살아남게 될 것이라는 게
전문가들의 분석이다.

꼭 이런 이유 때문만이 아니더라도, 아이들의 창의성과 예술적 감성을

길러주기 위해 많은 엄마들이 영아기부터 미술활동을 필수처럼 꼭 시킨다. 미술이 상상력과 창의력을 증진시킬 수 있는 직관적인 방법이기 때문이다. 오래 미술을 전공하고 관련 직종에서 일한 나 역시 이 부분에는 이견이 없다. 하지만 단순히 미술을 일찍부터 가르치는 것 이상으로 중요한 것이 미술작품을 직접, 다각도로 감상하는 것이다.

사실상 비대면 시대가 도래하며 가장 먼저 타격을 받은 곳이 문화시설이었기 때문에 아이를 데리고 갈 만한 미술관은 매우 한정적이었다. 그렇지만 관람 수칙이 100% 예약제로 바뀌고, 매시간 인원 제한을 두고 관람이 이루어졌기 때문에 방역수칙을 잘 지키는 조건하에서 아이와 오붓하게 작품에 집중할 수 있는 여건이 형성되었다.

작품 해설이 대부분 중단된 점도 오히려 장점으로 작용하였다. 작품에 대한 지식이 없을 때 우리는 도슨트(docent)의 설명에 의존하게 되는 경우가 많다. 그러나 아직 완전한 사고가 형성되지 않은 아이들에게 작품에 대한 사전정보를 먼저 알려줄 필요는 없다. 작품감상을 통해 아이들이 스스로의 의식세계를 확장하기 위해서는 지식의 유무를 떠나 자유롭게 작품에 반응할 수 있게 해주는 것이 중요하다. 이러한 훈련이 되었을 때야 비로소 타인의 의견 개입에 관계없이 작품을 '스스로' 즐길 수 있게 되는 것이다.

흔히 현대미술이라고 칭하는 동시대미술은 다양한 생각과 표현방식에 기초한다. 이를 접하고 관찰하는 것은 그 자체만으로 감성을 자극하고 사고의 폭을 확장시킬 수 있는 좋은 매개체가 된다. '현대미술=어렵다'라는 인식을 가진 성인들에 비해 아이들은 아직 의식이 굳어지지 않은 까닭에 선입견 없이 오감과 신체를 활용하여 관찰하고, 이 과정에서 전혀 새로운

것을 발견해내기도 한다.

또한 동시대미술은 클래식, 오페라 등의 음악, 시 소설 등의 문학, 과학, 공학기술, 철학 등 다양한 장르가 융합되어 있다. 따라서 하나의 작품을 통해 다학제적인 접근이 가능하여 보다 넓은 시각으로 학습할 수 있는 욕구를 심어줄 수 있다.

여기서 엄마의 역할은 아이들이 자신만의 시선으로 작품을 감상하고 다양한 주관적인 반응을 끌어낼 수 있도록 유도하는 것이다. 의사소통이 수월해지는 4세 이상이 되면 보고 느낀 것을 엄마와 함께 이야기하는 과정에서 나의 생각이 타인과 어떻게 유사하거나 다른지 발견하게 되고 이를 통해 상상력과 소통기술을 발전시킬 수 있다. 이는 나아가 다른 사람들의 감정과 생각을 이해할 수 있는 능력 함양에도 도움이 된다.

뉴노멀 시대의 교육은 학생들에게 더 이상 수동적 객체가 아닌 능동적 주체가 되기를 요구한다. 교실에서 일제히 앞을 보고 앉아 선생님이 쏟아내는 지식을 일 방향으로 습득하는 교육방식은 점차 사라질 것이다. 온라인 수업이 보편화될수록 스스로 참여하여 이끌어 나갈 수 있는 주체적 능력이 필수적으로 요구되는 것이다.

영유아기 때부터 위와 같은 방식으로 예술작품을 꾸준히 접해온 아이들은 남과 다른 생각을 두려워하거나 숨기지 않고 자유롭게 표출할 수 있게 될 것이다. 즉 교육방식의 메커니즘이 바뀌어도 혼란에 빠지지 않고 주도적 학습이 가능해지는 것이다.

그렇다면 어떤 미술관을 가야 할까? 인터넷에 미술관에 대한 정보는 많지만 어린아이를 데리고 가기에 적당한 곳인지, 천방지축 뛰노는 우리 아이가 다른 관람객에게 민폐가 되지는 않을지 가늠하기는 쉽지 않다. 아이

들만 좋은 곳이 아닌, 엄마를 위한 힐링 포인트도 있으면 좋겠다. 훌륭한 콘텐츠는 물론, 자연친화적이고 휴식공간으로서의 역할까지 겸하는 미술관 4곳을 소개한다.

구하우스 KOO HOUSE Museum of Art & Design Collection

경기 양평군 서종면 무내미길 49-12 www.koohouse.org

아이와 함께할 미술관을 고를 때 내가 반드시 체크하는 부분이 있다. 아이들이 관람 중간중간 나와서 뛰놀 공간이 있는가 하는 점이다. 경기도 양평에 위치한 구하우스는 이런 점에서 훌륭했다. 야외 정원이 넓어 다소 붐비는 주말에도 아이들이 뛰어놀기에 무리가 없었다.

미술관 옥상에서 내려다본 정원의 모습

면적만 넓은 것이 아니었다. 누군가 공들여 가꾸고 있다는 느낌을 받았다. 곳곳에 놓인 양 조각들이 산책길을 안내하듯 놓여있고, 그 주변으로는 싱그러운 색색의 꽃들이 피어있다.

　내부 공간은 지인의 집에 초대받아 은밀한 주거공간을 엿보는 신비로운 느낌이었다. 다니엘 뷔렌(Daniel Buren), 알렉산더 칼더(Alexander Calder), 올라퍼 엘리아슨(Olafur Eliasson), 데미안 허스트(Damien Hirst), 도날드 저드(Donald Judd), 제프쿤스(Jeff Koons), 백남준, 최정화 등 세계적으로 유명한 국내외 예술가들 작품 약 300여 점이 소장되어 있는 곳인 만큼, 언제 들러도 보장된 작품을 감상할 수 있는 것도 장점이다.

정원의 조각작품과 교감하여 노는 모습

내가 아이와 방문했을 때에는 정원에서 한참을 시간을 보낸 까닭에 내부를 여유 있게 둘러보긴 힘들었다. - 아이와는 항상 이런 변수가 생긴다! - 하지만 무슨 상관이랴. 두 시간 넘도록 정원에서 곳곳의 작품과 교감한 시간이야말로 미술관의, 예술의 공기(atmosphere)를 충분히 만끽할 수 있는 시간이었다고 자부한다.

벗이미술관 art museum VERSI

경기 용인시 처인구 양지면 학촌로53번길 4 www.versi.co.kr

평소와 다를 바 없던 평일 어느 날, 아이를 태우고 용인으로 향했다. 우리가 향한 곳은 국내 최초 아트브뤳(Art Brut)[14] 전문 미술관인 벗이미술관. 아이와 함께할 미술관을 고를 때 야외공간만큼이나 중요하게 보는 포인트는 바로 너무 크지 않은 규모이다. 영유아(1세~미취학) 아이들은 집중력이 길지 않다. 규모가 지나치게 방대하면 아이들도 부모도 지치게 마련이다. 일단 규모가 크면 보기도 전에 질린다. 언제 이걸 다 둘러보나 하는 부담감에 한 작품 한 작품에 집중하기가 어려워진다.

벗이미술관은 아이와 함께 지치지 않고 즐기기에 딱 적당한 규모였다. 전시공간 자체는 다소 작았지만, 아이들을 위한 체험존이 많은 곳이다. 미술관에 도착하니 먼저 숲 콘셉트의 놀이터가 눈에 띄었다. '미술관'이라고 하면 왠지 엄숙하고 어려울 것만 같은 느낌에 지레 거부하는 아이가 있다면 벗이미술관을 강력 추천한다. 입구의 놀이터는 아이들의 환심(?)을 사기에 충분하니까.

14 '아트브뤳'은 가공하지 않은, 원시적이고 순수한 예술이라는 뜻

우리도 자연스럽게 놀이터로 먼저 향해 한참을 놀았다. 미술관에 있는 놀이터는 뭔가 달라도 달랐다. 하나의 설치작품 같은 놀이기구는 몸과 마음을 편안하게 해주는 나무 소재에 아이들의 시각 자극에 좋은 컬러감으로 이루어져 있다.

벗이미술관 놀이터 풍경

사실 벗이미술관에 방문한 가장 큰 이유는 야외 설치작품 때문이었다. 바로 최성임 작가의 〈붉은 나무 그리고 푸른색〉이라는 작품인데, 최성임 작가는 내 기획전에 함께 한 인연이 있고 당시 전시가 특히나 아이들에게 호응이 좋았다. 내 아이가 태어난다면 꼭 한번 경험하게 해주고픈 작품이었다.

최성임, 〈붉은 나무 그리고 푸른 색〉 설치 전경

　최성임의 작품은 양파를 담는 그물망에 플라스틱 공을 넣어 주렁주렁 매다는 것이 특징이다. 멀리서 보면 빨강, 파랑 버드나무처럼 드리워진 형상의 조형물이 자연의 변화(햇빛, 비, 바람 등)에 따라 빛나거나 일렁이거나 때로는 쓰러지거나 하면서 주변 환경과 조우한다. 지나치게 하찮아서 눈길조차 주지 않는 그물망 같은 일상용품이 전혀 다른 맥락과 장소에 놓이며 예술작품이 된다.

　이 외에도 통유리창에 마음껏 그릴 수 있는 드로잉 존(drawing zone), 잠시 쉬며 책을 볼 수 있는 미니도서관, 온몸으로 그림 그리고 표현할 수 있는 '페인팅파티' 프로그램 등이 있으니 아이 눈높이에 맞는 예술체험을 원한다면 한 번쯤 방문해 보기를 바란다.

벗이미술관 드로잉 존에서 한컷

국립현대미술관 과천관

National Museum of Modern and Contemporary Art

경기 과천시 광명로 313 www.mmca.go.kr

국립현대미술관은 부연 설명이 필요 없는 명실상부 국내 최고의 미술관일 것이다. 특히 과천관은 야외조각공원과 어린이미술관을 보유하고 있어 타 관에 비해 가족 중심의 성격이 더 강화된 곳이다.

'신나는 빛깔 마당' 전시가 한창일 때 아이와 함께 방문했다. 색채를 다각도로 경험하고 시각 자극을 꾀할 수 있는 체험형의 전시였다. 기획전은 주기적으로 교체가 되어 콘텐츠에 따라 아이들이 즐기기에 다소 어려운 주제의 전시가 열릴 수도 있겠다. 하지만 야외공원의 영구 설치작품, 예술, 자연, 놀이를 주제로 단발적으로 열리는 야외공원 프로젝트 등이 있으니 언제 방문해도 실패 확률이 적은 곳이라 생각된다.

박미나, 〈무채색 14단계와 녹색, 파랑, 빨강, 검정 광원〉 설치전경

국립현대미술관 과천관 야외공원 모습

소마미술관 Seoul Olympic Museum of Art

서울 송파구 위례성대로 51 www.soma.kspo.or.kr

서울 송파 올림픽공원 내 위치한 소마미술관 역시, 야외공간이 있을 것, 너무 크지 않은 규모일 것, 이 두 가지의 조건을 충족하면서도 아이들이 즐기기 좋은 콘텐츠의 전시가 주기적으로 열리는 곳이다.

나는 연우와 '푸릇푸릇뮤지엄 : Apple In My Eyes' 전시가 열릴 때 방문했다. 공간 체험형 전시로 작품의 배경을 모르고라도 쉽게 즐길 수 있는 작품들로 이루어져 있었다. 이러한 전시는 아이들이 미술관이라는 공간을 즐겁고 친숙한 곳이라고 느낄 수 있게 하는 매개체가 될 수 있다는 점에서 긍정적인 효과가 있다.

물환성이 物換星移, 프로젝트 설치작품 전경

보통 어린이미술관의 체험전은 자칫 너무 체험 자체에만 몰두 되는 경향이 없지 않다. 그러나 이렇게 일반 미술관에서 열리는 체험 형태의 전시는 아이들의 눈높이에 맞으면서도 예술적인 지점을 찾을 수 있다는 장점이 있다.

또한 미술관 외부의 조각공원은 전시 관람 전후 자연에서 뛰놀며 예술작품을 직, 간접적으로 체험할 수 있다. 이러한 콘텐츠야말로 미술관을 놀이터로 만들 수 있는 최대 강점이 될 것이다.

3. 엄마와 아이가 함께 성장하는 엄마표 미술놀이

비대면 시대가 본격적으로 시작되면서 '홈스쿨링'은 세계 모든 엄마들의 숙제가 되었다. 엄마들은 매일같이 집에서 무엇을 해줘야 할지 골머리를 썩는다. 어렵게 생각하지 말자. 많이 보았으니 이제는 표현할 차례이다.

자연에서, 미술관에서 본 모든 것들을 느끼는 대로 표현하게 해주자. 여기서 주의할 점은 미술활동은 곧 '놀이'라는 것이다. 학습이 되어서는 안 되며, 아이가 주체가 되었을 때 긍정적 효과를 발휘할 수 있다. 혹자는 이렇게 반문할지도 모르겠다. "엄마가 미술전공자라 미술놀이가 쉬운 것 아닌가요?" "그림을 그릴 줄 몰라서 미술놀이를 어떻게 해줘야 할지 모르겠어요." 그들에게 나는 단호히 말하고 싶다.

"그려주지 마세요."

연우도 여느 아이들처럼 돌 무렵부터 미술수업을 시작했었다. 엄마들은

다들 공감하겠지만 물감놀이는 전후 처리가 고되다. 놀이 시간보다 치우는 시간이 더 배로 걸리기 때문에 잘 안 해주게 된다. 방문수업, 문화센터 등 미술수업을 접할 수 있는 상황이라면 더더욱 굳이 번거로운 걸 엄마표로 해줄 이유가 없다.

그러나 이렇게 수업에서 진행되는 미술놀이는 내 아이가 백 프로 주도적이 될 수 없다는 큰 단점이 있다. 커리큘럼이 있고, 함께하는 아이들이 있으며 시간제한이 있다. 엄마표 미술의 최대 장점은 이 모든 제약이 없다는 것이다.

비대면이 도래하며 외부 활동이 줄어들고, 아이가 에너지를 분출할 수 있는 도구가 필요하여 어느 날 무심코 물감을 꺼내 주기 시작했다. 아이가 재미있어하니 다음날도, 그 다음날도 거의 매일같이 1일 1물감놀이를 했다. 아이가 몰입할 수 있게, 아이가 원하기만 한다면 한 시간이고 두 시간이고 못할 이유가 없었다. 그제야 비로소 센터 미술수업과 엄마표 미술의 큰 차이를 알게 되었다.

연우는 촉감에 민감한 편이어서 밀가루나 점토, 거품 등 미끈거리는 질감을 대체로 싫어했었다. 그래서 붓, 스펀지, 롤러 등의 도구를 이용하면서 물감과 친해질 때쯤 손으로 직접 그리는 핑거페인팅을 할 수 있도록 유도했다.

손에 뭐가 조금만 묻어도 질색하고 새로운 재료에 경계심이 많은 아이였는데 점차 표현이 과감해지는 모습을 볼 수 있었다. 어느 날 화장실 벽 전부를 도화지 삼아 한 폭의 추상화처럼 그려 놓았던 경험은 정말 잊지 못할 감동의 순간이었다.

아이 주도 물감놀이 중의 모습

아이를 키우며 알게 된 사실은 한 가지 역량은 반드시 다른 것들과 연계되어 있다는 것이다. 예를 들어 밥을 잘 먹는 아이가 말도 빠르다. 구강 내 근육이 발달해야 발화가 가능해지는데 이게 강한 아이들이 음식도 잘 씹을 수 있기 때문이다.

연우처럼 촉감이 예민한 아이는 당연히 겁이 많을 수밖에 없고 이는 낯가림, 새로운 공간에 대한 두려움으로까지 이어진다. 그렇다 보니 한 가지를 잘하는 아이는 다른 부분에서도 잘하거나 빠를 확률이 커서 소위 말하는 키우기 쉬운 아이가 된다.

연우는 어떤 면에서는 쉽지 않은 아이였다. 놀이터에 나가서 또래들이 말을 걸어와도 얼음이 되기 일쑤, 낯선 사람이 귀엽다고 눈 맞춤만 해도 겁이 나서 눈을 질끈 감고 한참을 서 있던 아이였다. 할머니 댁을 가도 일단

30분은 심하게 울고 난 뒤에야 적응을 하였다. 비대면 일상이 되기 이전에는 아이와의 외출이 빈번하다 보니 당연히 이런 부분에 대한 노출이 잦았고 내가 뭘 잘못하고 있나, 혹시 우리 아이에게 내가 모르는 문제가 있는 건 아닐까 고민도 컸다.

집에 있는 시간이 길어지면서 우연히 시작했던 핑거페인팅이 예민한 아이의 기질을 많은 부분 바꾸어 놓게 될 줄이야. 물감놀이뿐만 아니라 다른 놀이에서도 점차 대범해졌다. 대근육을 쓰는 놀이에서도 적극적이고 낯가림도 확연히 줄었다. 전혀 상관없을 것 같지만 이즈음 먹을 수 있는 음식의 폭이 커지고 밥도 잘 먹게 되었다. 촉감이 예민한 아이들은 스테인리스 수저의 차가움이 낯설어서 숟가락 거부가 오기 쉬운데 연우도 그런 케이스였고 한동안 손으로 떠먹여 주기도 했다. 맨밥이 아닌 밥은 거부했는데, 특히 모든 재료가 섞여 있는 볶음밥은 어떤 재료인지 쉽게 파악이 안 되기 때문에 입에 대지도 않았다.

새로운 재료에 경계심이 많다는 것은 음식에서도 마찬가지인 것이다. 오래 노출하고 익숙한 음식은 잘 먹지만 처음 보는 음식은 입에 넣어보지도 않고 거부가 심했다. 잘 먹지 않는 것 때문에 1년을 넘게 고민하고 이 방법 저 방법 다 써보았는데 전혀 의외의 부분에서 육아 고민이 서서히 해결되고 있었다. 엄마와 아이가 함께하는 미술놀이, 미술전공자가 아니어도 쉽고 재미있게 물감놀이를 시작할 수 있는 방법은 간단하다. 그저 풀어놓으면 된다. 단 어질러지는 두려움은 극복해야 한다. 나는 그래서 선택한 것이 화장실이었다. 옷을 다 벗고 화장실 벽을 도화지 삼아 놀면 집 어디에 물감이 튀진 않을까 걱정하지 않아도 된다.

각자의 환경에 맡게 최대한 아이가 자유롭게 분출할 수 있도록 해주자. 무언가를 그리게 해야 한다는 생각을 버려라. 아이들에게 가장 좋은 기법은 핑거페인팅과 드리핑 기법이다.

핑거페인팅 finger painting

핑거페인팅이란 물감 등의 재료를 손에 묻혀 자유롭게 그리는 기법이다. 손가락, 손, 발바닥으로 찍어 바르거나 칠하고 비비는 등 촉감을 오롯이 느끼며 표현하는 것이 특징이다. 긴장, 불안감 등을 완화시키는 효과가 있어 치료적 활동에서도 많이 쓰인다.

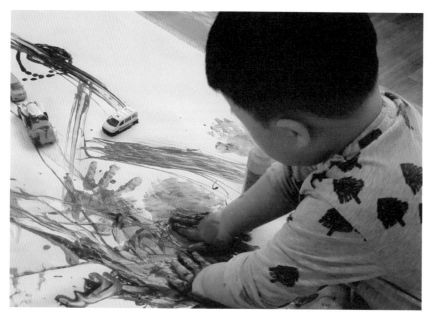

물감으로 핑거페인트 중인 모습

특히 유아기에는 '더럽히려는 욕구'가 강한 시기이기 때문에 이 기법으로 아이들의 욕구를 해소시켜줄 수 있다.

물감뿐만 아니라 밀가루, 버블 클렌저, 점토, 삶은 국수 등 부드러운 여러 재료와 혼합하거나, 종이 외에 비닐, 버리는 박스, 타일 벽면 등을 활용하면 더욱 다양한 활동이 가능해진다. 손으로 만지고 주무르는 등 촉감을 느끼는 행위 자체를 즐기도록 하는 것이 핵심이다.

드리핑 기법 dripping

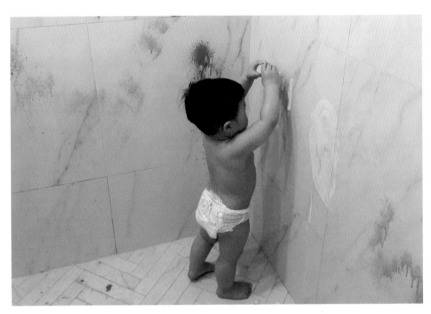

드리핑 기법으로 물감놀이 중인 모습

드리핑 기법 역시 붓 등의 도구를 사용하지 않고 물감을 직접 떨어뜨리거나 흘리고 붓고 튀겨서 제작하는 기법이다. 미국의 액션 페인팅(action

painting) 작가 잭슨폴록(Jackson Pollock) 등 20세기 추상화가들이 무의식의 세계를 표출하기 위해 주로 사용했다.

손과 팔 등 신체 행위를 통한 물감의 움직임 자체가 강조되며, 핑거페인팅과 마찬가지로 무의식을 표현한다는 측면에서 치유 효과를 위한 미술기법으로도 많이 쓰이고 있다.

두 기법의 공통점에서도 알 수 있듯이 '표출하는 행위'에 가치를 두는 것은 중요한 시사점을 남긴다. 주도적으로 온몸으로 놀고 자유를 만끽하는 과정에서 아이들은 저마다의 무의식의 세계를 표현해낸다.

특히 말이 완전하지 않은 3~4살까지는 아이들 스스로 답답함으로 인해 짜증이나 떼가 많아지는 시기이다. 이 시기에 이러한 미술활동은 말로 다 하지 못하는 감정을 효과적으로 표출할 수 있는 창구가 된다. 여기에 색을 인지하고 색혼합의 과정을 학습하는 효과까지 덤으로 따라온다. 아이들의 그림이 엄마 눈에는 의미 없는 낙서같이 보일지라도 분명 그 안에 아이만의 스토리가 있다. 아이 작품을 앞에 두고 "이게 뭐야?"하며 갸우뚱하지 말자. 추상화가의 작품을 관람하는 관람객이 되어보자.

"마치 회오리치는 소용돌이 같아 보이는구나."
"달팽이의 몸통 같기도 하네."

이렇게 있는 그대로를 받아들이고 표현해 주면 어느새 아이의 표현 범위가 몰라보게 확장되어 있는 것을 경험할 수 있을 것이다.

+ 플러스 팁

여전히 미술놀이가 엄두가 나지 않는 엄마들을 위해 쉽게 접근할 수 있는 엄마표 미술 채널을 소개한다. 이 채널 하나면 여러 블로그를 기웃대지 않고도 알찬 미술놀이가 가능하다.

미대엄마

현재 약 4만여 명의 엄마들에게 인스타그램 및 다양한 채널로 엄마표 미술놀이를 공유하는 '미대엄마'. 운영자인 아트닷 최미연 대표는 동양화 전공 석사, 임상미술치료학 박사학위를 취득하고 순수미술작가로 활동하며 여러 대학에 출강하는 등 활발한 활동을 펼쳐왔다.

임신과 출산을 겪으며 뜻하지 않게 경력이 단절되면서, 본인의 노하우를 담은 '미대엄마' 채널을 오픈하며 제2의 활발한 활동 중이다.

미술 필드에서 수년간 쌓은 노하우를 담아 독창적인 미적 감각을 엿볼 수 있는 것은 물론, 엄마와 아이가 교감하며 만들어내는 정서적 애착에 중점을 두는 놀이들을 소개하고 있다.

'엄마가 행복한 미술 육아'라는 목표를 가지고 콘텐츠를 연구, 개발 중인 미대엄마는 단순히 아이의 행복뿐 아니라 엄마의 삶의 질 향상에도 기여하는 미술 프로그램 전파로 위기 속에서도 빛나는 예술의 힘을 보여줄 것이다. / 인스타그램 artist._.mom

미대엄마 인스타그램 발췌

"삶이 고될 때는 예술로 위로받아요 우리."

사실 심플한 이 한마디가 하고 싶었던 것인지도 모르겠다. 적어도 나에게는 그랬다. 많은 것을 포기하고 육아에 집중한다는 것은 그 자체만으로 끝이 보이지 않는 긴 터널을 지나는 것 같은 시간이었다. 여기에 비대면 시대가 본격화되며 어찌할 바를 모르게 외롭고 막막한 때도 있었다.

그렇지만 결국 나를 살아 숨 쉬게 하는 건 예술이 바탕이 된 일상의 활동들이었다. 육아를 하며 숱하게 들었던 말, 엄마가 행복해야 아이가 행복하

다는 말. 위에 나열한 모든 활동은 어쩌면 아이를 위한 것이기 이전에 내 안의 에너지를 채워준 고마운 활동들이었다. 예술을 접하고 예술적 활동을 하는 것은 무의식에 잠재된 생명력을 일깨워 주는 것과 같다. 쳇바퀴 도는 일상에서 벗어난 예술체험은 아이 못지않게 엄마들에게도 새로운 사고의 원천으로 작용할 것이다.

이 육아의 끝자락에서 난 무엇을 하고 있을까 막연하기만 했는데 아이와 나의 경험을 알리고 공유하고 싶은 새로운 꿈이 생겼다. 어느덧 이렇게 책도 써내지 않았나! 오늘도 난 예술로 육아하며 이 시대를 버텨낸다.

왜 로봇과 예술

민경미

로봇과 예술… 무엇부터 이야기해야 할까?

컴맹인 내가 로봇과 예술에 대해 글을 쓰게 된 배경부터 이야기해볼까 한다. 신기술과의 만남이 흥미롭고 재미있는 사람들도 물론 있겠지만, 예상하지 못했던 바이러스로 인해 우리는 모두 갑작스러운 언택트 시대를 살아가야만 한다. 언택트 시대에 인공지능이 쏟아내는 방대한 정보의 홍수 속에 '기술과 예술의 만남'이 빠르게 진행되면서 예술과 로봇의 경계가 모호해졌고, 그로 인한 가치관의 혼란, 준비되지 않은 만남으로 인해 우리 모두는 당황스러움을 감출 수 없다.

이미 우리 생활 속에 친숙해진 '로봇청소기', 의사 대신 인공관절을 수술하는 '의료로봇', 미술관에서 작품 해설을 해주는 도슨트 로봇 '빔프로', 초상화를 그려주는 인공지능 로봇 '아이다', 간단한 소통과 노래를 하는 인공지능 로봇 '로보데스피안'…… 영화 속에서나 볼 수 있었던 상상의 로

봇들이 이제 우리의 생활에 점차 많은 비중을 차지하며 피할 수 없는 현실로 다가오고 있다. 아직은 어렵고 어색하기만 한 로봇, 하지만 빠른 속도로 우리 곁으로 다가오는 AI 시대 신기술들을 어렵고 낯설다는 이유만으로 외면할 수 없는 현실에 직면해 있다.

앞으로 이러한 신기술들과 함께 살아야만 하는 우리는 로봇과의 만남에서 무엇을 준비해야 하고 무엇을 함께 고민해봐야 하는지를 나의 눈높이로 써보고자 한다.

4차 산업혁명과 예술

아인슈타인은 이렇게 말했다.

"위대한 과학자는 위대한 예술가와 같다. 상상력은 지식보다 더 중요한 것이다."

과연 과학기술의 발달은 예술에 어떤 영향을 줄 수 있을까? 예술과 과학기술의 경계가 모호한 현실 속에서 분명한 것은, 예술은 과학기술에 영감을 주며 과학기술은 예술의 원천이 된다는 사실이다. 예술의 범위는 너무 광범위하므로 이번 글에서는 예술 중에서도 '그림'에 대해 주로 다루고자 한다.

먼저, 20세기가 시작되었던 새로운 역사의 전환점으로 돌아가보자. 20세기에 들어서면서 '산업혁명'의 획기적인 발달과 함께 미술 분야에서도 기존의 르네상스 시대의 전통적 미술을 거부하고 일찍이 볼 수 없었던 과격하고 혁신적인 미술이 등장했다.

'야수주의', '입체주의', '다다이즘', '팝아트'…. 이 현대미술은 작가가

의도했던 개념을 얼마나 관람객들이 이해할 수 있느냐가 미술 향유의 잣대가 된다. 그러기 위해서는 작가의 철학과 그 그림에 대한 큐레이터의 설명이 큰 비중을 차지한다.

작가의 철학이 담긴 작품을 이해해야만 하는 현대미술은 작품과 관람객 사이에 보이지 않는 장벽을 만들었고, 현대미술은 어렵다는 고정관념이 자연스럽게 여겨졌다. 그로 인해 자연스레 미술관의 문턱은 높아졌고, 그런 미술관의 문턱을 겨우 넘어서면 이제는 더 높아진 4차 산업혁명의 신기술들(AR, VR, AR, MR, IoT, 로봇, 블록체인, 빅데이터…)이 우리를 맞이한다.

그렇다면 '로봇'과 '예술'이라는 상반된 두 단어를 조합해보겠다. '로봇 예술'이라는 단어를 들어본 적이 있는가? 생소하면서도 들어본 적이 있는 듯한 '로봇 예술'은 산업혁명과 함께 예술의 새로운 분야로 발전하며 자리 잡았다. 먼저, 로봇의 유래부터 살펴보도록 하자.

로봇의 유래

그럼, 프로그램이 가능한 로봇은 언제쯤 만들어졌을까? 1954년에 최초로 프로그램이 가능한 "Unimate"라는 이름의 로봇이 만들어져 1961년 미국의 자동차회사 제너럴 모터스에게 팔렸다. 체코 말로 "일"을 의미하는 "robata"라는 말에서 나온 "로봇"은 그 시작부터 생산 공장에서의 사용을 위해 디자인된 것이다.

단순히 인간의 육체적 노동을 대신하던 로봇은, 인간의 뇌를 대신할 수 있는 인공지능의 출현까지, 발달하게 된 컴퓨터 기술의 발전으로 인하여

이제는 인간의 지력을 대신하기 시작하였다. 그리고 창작활동이라고 여겨지던 예술 분야마저도 기계와 협력하여 창작하거나 기계에 의한 예술창작의 탄생을 목격하게 되는 시점에 다다르게 되었다.

생산을 목적으로 만들어진 로봇이 이제는 스스로 생각하고 '예술의 창조성'을 표현하는 로봇으로 만들어짐으로써 편리함과 즐거움도 있지만, 동시에 아직은 많은 부작용이 발생하고 있다. 예술을 창조한다는 것은 새로운 것을 창조함과 동시에 자신만의 '저작권'이 발생한다는 것을 의미하기도 한다.

'저작권'이란 인간의 감정 또는 사상을 표현한 저작물에 관한 배타적인 독점적 권리인 만큼 '로봇 예술'은 과연 어디까지 저작권을 인정받을 수 있을까? 작가의 공학적인 미를 기계로 승화한 '로봇 예술'과 로봇은 인간의 재현 방식을 모방한 '로봇의 예술'과는 엄연히 다르다.

'로봇의 예술'은 단순히 작가가 로봇을 통해 그리는 것이 아니라 말 그대로 인간의 방식을 모방하고 승화한 것이다. 이때 우리는 고민을 하게 된다. '이 작품은 로봇을 만든 작가의 작품일까 로봇의 작품일까?' 누구의 작품인지에 대하여 권리를 묻는 것에서 더 나아가, 과연 로봇의 작품은 예술로서 인정받을 수 있다고 생각하는가? 물론 사회에서는 로봇의 작품을 예술로서 인정하는 분위기가 아니다. 아직 로봇을 바라보는 패러다임은 인간의 대리인에 속한다는 인식이 강하기 때문에 그저 '로봇'이라는 자체를 예술로 인정하며, 로봇을 만든 작가를 예술가라고 부를 뿐이다.

로봇 예술의 부작용은 본문 마지막에서 함께 고민해보도록 하고, 우선은 재미난 로봇 예술에 대해 좀 더 이야기해보고자 한다.

무엇인가를 그리는 행동은 아마 문화와 국가를 넘어 사람들에게 나타나

는 공통적인 의사소통 혹은 자기 표현 수단일 것이다. 그림을 그리는 로봇을 만들기 위해서는 적어도 두 가지의 물리적인 요소가 필요한데, 관찰하기와 그리기가 그것이다. "컴퓨터 시각"과 "로봇 팔"에 대한 연구는 로봇 연구 초창기부터 매우 활발히 진행되어왔기 때문에 이제는 사람의 능력을 흉내 낼 수 있을 정도로 이에 관한 연구는 충분히 발달해왔다. 예를 들어, '로보데스피안', '아이다', '빔프로', 'GAN', 'Museum at your fingertips' 등이 해당한다.

창작에서의 로봇

1) 아이다(Ai-Da)

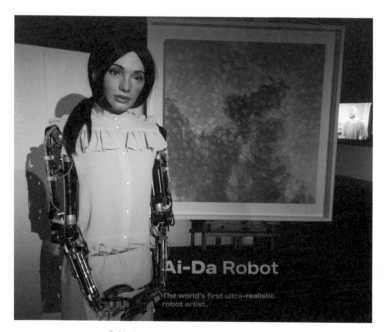

출처: Lennymur-Wikimedia Commons

'아이다'는 휴머노이드 인공지능 예술가 로봇이다.

이 이름은 영국의 여성 수학자이자 컴퓨터 프로그램의 선구자로 알려진 '에이다 러브레이스(Ada Lovelace)'에서 영감을 받았다. 인공지능 예술가인 '아이다'는 팔에 연결된 연필과 눈에 내장된 카메라를 통해 사물을 인지하면서 그림을 그리는데, 2019년 6월 5일 '레이디 마거릿 홀'에서 열렸던 사전 공개 행사 때 갤러리 운영자이자 자신의 제작자 '아이단 멜러'의 얼굴을 그리는 시연을 선보였다. '아이단 멜러'에 따르면 새로운 인공지능 예술 분야를 개척하며 창조하는 '전문 휴머노이드 예술가'라고 '아이다'를 소개하고 있다.[15]

2) 로봇 하드록 밴드 '컴프레셔헤드(Compressorhead)'

로봇 하드록 밴드인 '컴프레셔헤드(Compressorhead)'는 독일의 엔지니어들에 의해 2007~2013년 사이 제작되었다.

드러머 '스틱보이'와 베이시스트 '본즈', 기타리스트 '핑거'의 3인조 록밴드로, '헤비메탈'의 진수를 보여준다.[16]

15 https://news.joins.com/article/23490393
16 https://news.joins.com/article/20026807

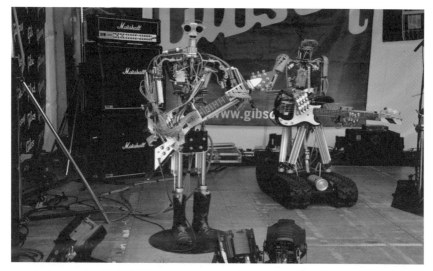

출처: Torsten Maue from Magdeburg, Deutschland – Musikmesse Frankfurt

3) 엑소스켈레톤(Exoskeleton) 무용 로봇

'엑소스켈레톤 무용 로봇'은 '스텔락' 교수에게 여섯 개의 다리를 선사해 주었다. 곤충 다리처럼 보이기도 하는 이 로봇은 '좌우전후'의 움직임이 가능하며, 한 지점을 중심으로 하여 한 바퀴를 돌 수도 있다.

2005년, 테크놀로지 예술 축제인 '로보독(Robodock)'에서 '엑소스켈레톤'이 재차 선보였는데, 인간의 근육처럼 움직임이 부드러워졌으며 조종 방법 또한 직관적으로 변화했다. 센서와 컴퓨터도 장착하지 않은 채 움직이는 '엑소스켈레톤'은 마치 거대한 로봇이 생명체처럼 춤을 추고 있는 듯하다.[17]

17 https://m.post.naver.com/viewer/postView.nhn?volumeNo=6955062&memberNo=478066

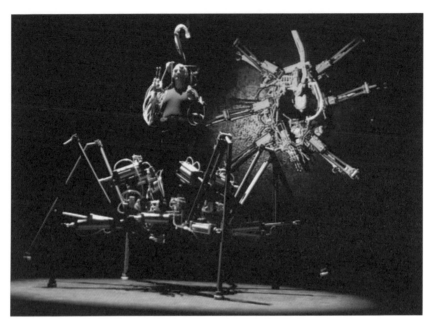

출처: Photographer- Igor Skafar Stelarc

4) 로봇 'Aaron'

로봇 'Aaron'은 예일대 교수였던 '헤럴드 코헨' 교수가 만들었다. 그림을 시작할 때부터 마칠 때까지 모든 것을 스스로 선택한다. 그동안 그림을 그리는 로봇들은 사진을 복원하는 정도로만 머물렀지만, 로봇 'Aaron'의 그림은 강렬한 인상을 준다는 점에서 다른 로봇과 차별점이 있다. 즉, 로봇 'Aaron'은 인간과 사물의 신체 구조에 따른 정보를 알고 있다는 것이다.

출처: https://newatlas.com/creative-ai-algorithmic-art-
painting-fool-aaron/36106/

쉽게 말해서, 하나의 사진을 보고 각 요소로 만들어진 이 사진의 구조를
이해함으로써 독창적인 결과를 이끌어내는 것이다.[18]

18 https://newatlas.com/creative-ai-algorithmic-art-painting-fool-aar-
on/36106/

5) 'IRB 6620' 무용 로봇

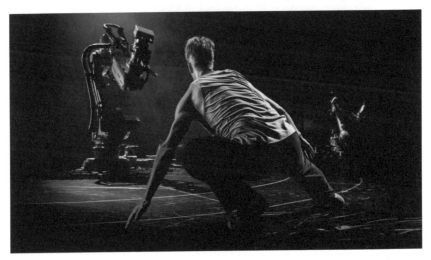

출처: https://ihubssweden.se/article/bakom-kulisserna-sa-vaxte-robotdan-sen-fram

현대무용가 '벤키 리드만'은 자신의 새로운 무용 파트너로 ABB의 산업용 로봇인 'IRB 6620'과 듀엣 공연을 선보였다. 'IRB 6620' 로봇은 무게가 900kg에 달하며, 중공업 분야에서 주로 사용되는 모델로서, 공장 작업자와 긴밀한 작업이 필요한 용접이나 복잡한 조립 공정에 적용된다고 하는데, 무겁고 큰 로봇에 속한다.

이러한 로봇이 '벤키 리드만'과 함께 완벽한 타이밍을 통해 섬세한 춤을 추면서 공연을 성공적으로 마무리하였다. 퍼포먼스를 위해 참가했던 ABB 엔지니어에 따르면, 마치 로봇과 무용수가 음악에 맞추어 매끄러운 동작을 하는 과정에서 로봇이 이를 인지하는 것 같은 놀라운 경험을 했다고 말한다. 이뿐만 아니라 많은 사람은 무용 로봇과 '벤키 리드만'의 공연을 보

고 난 뒤, 찬사와 기립박수를 보냈다.[19]

6) 조각 로봇

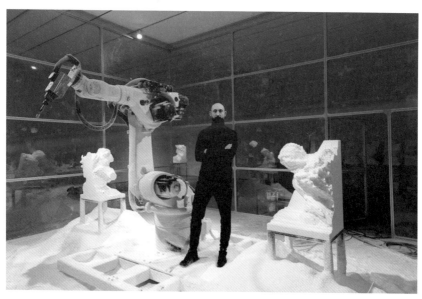

출처: https://www.berlinartlink.com/2019/10/04/man-and-robot-meet-halfway-an-interview-with-davide-quayola/

이탈리아의 아티스트 'Davide Quayola'는 소프트웨어를 특별하게 제작하고 대형 산업용 로봇을 활용하여 로봇이 직접 작품을 조각하도록 만들었다.

작가에 따르면 현대 기술을 통해 어떻게 감각적인 것을 표현할 수 있는

19 https://new.abb.com/news/ko/detail/33804/yumyeong-seuweden-an-mugayi-saeroun-muyong-pateuneoro-segye-coedae-saneobyong-ro-bos-seontaeg

지에 관한 연구 결과가 작업으로 표현된 것이며, 일반적인 조각 방식을 벗어나 로봇의 패턴을 활용함으로써 이전과는 다른 결과물을 낸 것이라고 설명한다. 이렇게 인공지능이 발달함에 따라 미술 분야에서는 인공지능과 로봇을 활용한 예술활동으로 진화하면서 새로운 예술 영역이 창출되고 있다.[20]

어디까지가 기술이고 예술인지

로봇이 만든 세밀한 조각이나 그림이 아무리 정교하고 가성비가 좋더라도 예술가가 그린 작품의 아우라와 영혼을 로봇이 어디까지 학습해서 작품에 표현할 것이며, 인간에게 얼마만큼의 감동을 줄 수 있을까? 아마도 로봇이 만든 작품은 눈에 보이는 작품성이나 흥미로운 관점만으로는 관람자의 성향에 따라 또 다른 감동을 줄 수 있을 것이다.

하지만 기존 예술작품의 가치는 유한한 작가의 아우라에 의해 만들어지는 유한한 작품 수, 즉 희소성으로 판단된다. 그 희소성은 바로 "다름"이다. 그래서 컬렉터들은 많은 돈을 지불하고 그 작가의 다름을 구매한다고도 볼 수 있다. 즉, 고흐의 '별이 빛나는 밤에'나 '해바라기'가 동일 작가의 그림임에도 각각 다른 고흐의 삶이 녹아져 있어 다른 '스토리텔링'이 있다. 반면에 무한한 로봇에 의해 만들어지는 무한한 작품들을 우리는 어떻게 받아들여야 할까?

간단한 예로 우리는 TV를 보다가 '논픽션'이나 '다큐멘터리'에서 또 다른 감동을 받곤 한다. 그림도 마찬가지다. 예술가가 그린 그림을 대본에

20 http://news.khan.co.kr/kh_news/khan_art_view.html?art_id=201903231224001

짜이지 않은 '넌픽션'이나 '다큐멘터리'에 비유한다면, 로봇이 그린 그림은 인공지능이 빅데이터의 학습에 의해 대본이 짜인 픽션, 판타지로 비유해볼 수 있지 않을까?

그럼, 작품을 그리는 작가가 아닌 컬렉터의 관점에선 인간이 그린 그림과 로봇이 그린 그림을 어떻게 받아들일까? 물론, 관람자의 성향에 따라 다르겠지만 일반적 통념으로 컬렉터의 입장에서 그림을 구매할 때는 그 누군가와 다름, 즉 나만이 소유할 수 있는 작품을 원하기 때문에 컬렉터들은 지나온 시간을 통해 아우라가 느껴지는 예술가가 그린 그림을 구매하지 않을까 싶다.

물론, 미래의 이야기라서 무엇이 정답인지는 알 수 없지만 예술작품의 평가와 구매는 로봇이 아닌 인간 컬렉터들이 할 것이다. 전에 책에서 읽은 글이 생각나 옛날 메모 노트를 찾아서 혹시라도 도움이 될까 하는 생각에 적어본다.

… 예술이 예술이 되기 위해서는 주체가 "지적인 의도를 가지고 중요한 아이디어를 창의적으로 표현할 수 있어야만 한다"(Colton, 2008)

로봇 예술의 문제점 & 해결방안

1. 경제적 측면

로봇을 제작하려면 많은 시간과 비용이 들기 때문에 결국은 빈익빈 부익부의 현상이 초래된다. 미술관의 경우 로봇이 관람장 안내, 혹은 공연 활용 등의 사례들이 있지만 아직은 기술의 난이도가 일반적이지 않고 개발

비용이 개인이나 영세업자들에게는 큰 부담이 되기 때문에 결국은 경제력이 뒷받침되는 대기업에서 개발할 수밖에 없는 형편이다. 아마도 로봇이 우리 생활에 보급되려면 다소 시간이 걸릴 것이다.

이렇게 경제적인 측면에서 부담스러울 수밖에 없는 로봇 예술을 위하여 2018년 KIST의 국내 연구진은 필름과 종이 보드 같은 부드러운 소재를 쌓듯이 접어 3차원 형상의 '소프트 로봇' 기술 개발에 성공하였다. 이 로봇은 '오디오-애니메트로닉스'를 통해 기존의 방식보다도 활용도가 높은 '소프트 로봇' 구현이 가능하고, 음악이나 영화 대사에 맞추어 유연하게 움직일 수 있으며, 특히 제작 시간이 짧고 제작 비용이 적어 대량생산 가능성이 크다는 것이다. 이러한 소형 로봇이 앞으로 꾸준히 개발된다면 로봇예술가에게 경제적인 측면에서 분명한 도움이 되지 않을까?

2. 저작권

'저작권'을 간단히 정의해보면 내 창작물을 일정 기간 동안 내 허락 없이 다른 사람들이 마음대로 쓸 수 없도록 보호해주는 권리이다. 여기서 말하는 창작물은 어떠한 형식이든 개인의 사상 또는 감정을 표현한 창작물이어야 한다. '특허'나 '발명품'은 특정 절차를 거쳐 등록해야만 법적 보호를 받을 수 있지만 '저작권'은 창작물이 창작되었을 때부터 부여되는 권리이다. 하지만 이 '저작권'은 인간이 창작 주체가 되어야 하기에 다른 주체로 만들어진 작품은 아직은 저작물로 인정받지 못한다. 그렇다면 인공지능인 로봇의 예술도 저작권을 인정받을 수 있을까? 이미 AI와 로봇의 발전을 이끈 첨단 과학기술은 과거에는 없던 새로운 예술 문화를 만들고 있

다. 마치 과학자는 예술가처럼 생각해야 하며, 예술가는 과학자처럼 생각해야 하는 시대가 도래한 것이다.

앞서 보았지만 우리나라의 경우 AI 창작물을 저작물로서 인정하고 법률적으로 보호하는 장치는 없다고 하겠다. 그렇다면 AI 창작물이 법적인 보호를 받지 못하는 문제점이 발생할 수 있다. AI가 만든 창작물을 무단으로 배포하고 복제하는 것이 가능해지며, 사용자와 개발자가 해당 저작물을 독점하게 되는 일이 발생한다. 실제로 2016년 6월 연합뉴스에서는 'AI 창작물 · 지적 재산권 침해, 누가 책임져야 하나'라는 주제로 인공지능을 기반으로 하는 결과물의 발명자를 누구로 볼 것인가에 대해 토론을 벌인 바 있다.

특허의 문제가 발생할 수도 있다. 2017년 차상육의 '인공지능(AI)과 지적 재산권의 새로운 쟁점 -저작권법을 중심으로-'라는 제목의 법조 협회 논문을 보면 자율적으로 AI가 생성한 창작물이라고 해도 현행법상으로는 특허를 받기가 어렵다는 부분이 존재한다는 것이다.

AI 창작물의 저작권을 두고 우리나라보다 더 적극적으로 개정하며 논의한 사례가 많은 해외를 살펴보도록 하자.

AI의 직접적인 사례는 아니지만 재밌는 한 사례가 있어 소개하고자 한다. 2011년 인도네시아의 술라웨시섬의 정글에서 '데이비드 슬레이터' 사진작가는 '검정 짧은 꼬리 원숭이'에게 카메라를 도난당했다. 이후 정글에서 우연히 카메라를 찾게 된 그는 원숭이가 자신을 직접 촬영한 사진을 판매하여 수익을 올렸다는 사실을 알게 되었다. 그런데 동물 보호 단체에서는 사진의 판매 수익금이 원숭이에게 돌아가야 한다고 주장했다. 즉, 사진의 저작권이 사진을 찍은 원숭이에게 있다는 것이었다. 이에 영국의 법

원도 동물에게 저작권 일부를 인정하였다. 이를 보면 AI의 창작물도 AI에게 귀속시킬 수 있다는 사례가 나올 수 있지 않을까 싶다.

2016년 소프트웨어정책연구소에서 발표한 '인공지능은 저작자가 될 수 있을까?'의 SPRi 칼럼을 보면 컴퓨터에 기인하고 있는 음악, 연극, 미술, 어문 저작물일 경우 저작물의 창작을 위하여 필요한 조정을 수행한 자를 저작자로 본다고 규정하였다. 즉, AI 창작물에 이바지한 사람에게 법률적인 보호 장치를 제공한 셈이다. 영국 외에 유럽과 미국에서도 미래의 지적 재산권 문제에 관한 논의가 꾸준하게 진행되고 있다. 2018년 유럽연합에서는 AI 로봇에게 '전자 인간'이라는 법적인 지위를 부여하고, 그에 따른 윤리적·기술적인 지침을 제시한 결의안을 통과시켰다.

이렇게 전 세계의 현황을 살펴보면 아마 머지않은 미래에 AI와 로봇이 창작한 음악, 그림 등 예술작품이 유통될 테고, AI의 창작물이 저작권을 갖게 될 것이다. 우리나라도 이에 발맞추어 AI와 지적 재산권 관련 법률 개정 논의가 하루빨리 진행되어야 할 것이다.

3. 로봇의 윤리교육 필요성 : 인간의 윤리 VS 로봇의 윤리

SF 영화 속에서만 보았던 공상은 현실이 된 지 오래이며, 우리의 일상에서 로봇은 단순한 장난감부터 시작하여 생산, 치료, 교육의 분야까지 어느 곳에서나 존재한다. 유명한 공상과학 소설가 'Isaac Asimov(1920-1992)'는 로봇이 등장한 소설을 여러 편 저술했다. 그는 인조인간의 긍정적인 미래상을 그렸고, 그의 생각 속 '로봇'이란 인류를 위하여 헌신적으로 일하는 존재였다. 무엇보다도 '로봇'은 절대로 사람을 해쳐서는 안 되고, 위험

에 빠진 사람을 가만히 둬서도 안 되며, 사람의 명령을 무조건 따라야 하고 자신을 스스로 보호해야 한다고 보았다. 이 '로봇 원칙'은 현재를 살아가는 우리에게, 로봇을 연구하는 과학자들이 반드시 준수해야 하는 윤리 도덕 법칙인 '로봇 공학의 3대 법칙(Three Laws of Robotics)'이라고 알려져 있다.

쉽게 말해서 'Isaac Asimov'은 과학자가 나쁜 마음을 먹고 사람을 살상하는 로봇을 만들게 되면 안 되기 때문에 사람을 해칠 위험이 있는 경우 동작을 멈추는 프로그램을 실행하거나 사람이 위험에 처했을 때 구조하도록 만들어져야만 한다고 하였다. 하지만 우리가 사는 일상에서는 예상하지 못한 일들이 수없이 발생하고 있다. 그렇기에 인간을 대신하는 로봇이 모든 때에 적절하게 처리하도록 프로그램한다는 것은 쉽지 않다. 그래서 과학자는 로봇이 문제에 직면했을 때 어떻게 행동하는지 결정할 수 있도록 국제적인 '윤리적 행동(Ethical Behavior)'을 정해 교육하고 있다.

제4차 산업혁명을 이끄는 첨단 제품은 모두 AI를 기초로 하는 만큼 3D 프린터, 의료용 로봇, 드론, 자율주행 자동차 등 다양한 제품 모두가 '로봇'이라고 할 수 있다. 이 '로봇' 모두는 '윤리 정보'를 입력해야 하는 대상이 되는데, 로봇 전쟁 무기의 경우는 아마 규정된 윤리를 모두 적용하지 못할 것이다.

그만큼 단순히 윤리를 규정한다는 것이 쉬운 문제가 아닐 수 있다. 같은 상황에 놓여 있더라도 각자 생각이 다르므로 우리가 사는 세상은 너무나도 복잡하다. 그렇다면 우리는 과연 '윤리의식'을 가지고 살아간다고 말할 수 있을까?

우리가 거리에서 어느 광경을 목격했다고 하자. 양쪽 귀에 이어폰을 꽂

고 스마트폰을 보다가 차가 오는 것을 모른 채 길을 건너다가 차에 치이고 말았다. 이때 대부분은 급히 달려가 차에 치인 사람을 구조하거나 119에 전화를 할 것이다. 이렇게 위기에 처한 사람을 구조하고자 하는 마음이 '윤리의식'이다.

오늘날 사회가 각박해졌다고 하더라도 '윤리의식'은 항상 우리들 마음속에 존재하고 있다. 바로 그것이 '윤리의식'이자 '정의'이다. 과학자들은 '사람으로서 지켜야 하는 바른 도리'인 '정의'를 로봇에게도 가르치려 하고 있다.

질문을 하나 해보려 한다.

만약에 개를 산책시키는 로봇이 있다고 한다면, 아마도 로봇은 개가 산책하는 동안에 주변 사람을 해치지 못하도록 목줄을 단단히 붙잡고 다닐 것이다. 그러나 통제가 되지 않는 개일 경우는 심하게 버둥거리다가 목줄에서 빠져나갈 수도 있다. 과연 로봇은 개를 찾아다녀야 할까, 목줄만 쥐고서 집으로 돌아와야 할까?

지금의 로봇은 발전을 거듭하면서 응급상황에 대처하고, 하지 말아야할 일과 해야 하는 일을 명확하게 구분하는 윤리의 내용을 프로그래밍하고 있다. 그러나 윤리 프로그램은 절대 간단하지가 않다. 로봇과 함께 살아갈 미래의 편의를 위해서라도 '로봇의 윤리'는 수많은 연구가 필요하다.

4. 로봇의 도덕적 책임

'로봇의 윤리'와 더불어 로봇의 도덕적인 책임도 함께 알아보자. 급속도로 발전해가는 AI 기반의 로봇은 존재감이 커지면서 인간 사회의 일부분

으로 공존하고 있다. 특히 함께 살아가는 로봇의 행위에 관한 책임을 누가 져야 하는지에 대한 문제는 수많은 논의가 되고 있다. 어떤 국가에서도 '로봇의 윤리'에 관한 명확한 개념을 세운 바가 없는 만큼 로봇의 도덕적 책임을 어떻게 보아야 하는지에 따른 목소리도 크다. '책임'이 가지고 있는 사전적인 의미를 보면 자신의 행위에 결과를 짊어진다는 것이다. 과거엔 개인만의 책임감이 우선시되었으나 현대 사회는 개인적인 책임뿐만이 아닌 사회적인 책임감도 중요하다.

'개인적인 책임'은 개인이 맡은 바를 완수하는 것이고, '사회적인 책임감'은 사회적인 규범과 규칙을 준수하면서 다른 사람과 긍정적으로 상호작용하고 사회 공동의 공공선과 목표에 이바지하려는 성향을 말하는 것이다. 4차 산업혁명 시대를 살아가는 우리에게는 이 두 가지의 책임이 동시에 요구된다.

우리가 잠시 잊은 것이 있다. 4차 산업혁명 시대는 인간뿐만이 아닌 로봇이 함께 살아간다는 사실이다. 그렇다면 인공지능 로봇이 인간을 대체하는 일이 분명히 있을 것이고, 이러한 AI에게도 도덕적인 윤리와 책임이 요구되고 있다. AI의 윤리 논쟁은 크게 '법적인 논의'와 '철학적인 논의'로 구분된다. 먼저 '법적인 논의'는 인공지능을 활용하며 생기는 사고의 법적인 처리 문제이고, '철학적인 논의'란 인간에게만 있다고 생각했던 도덕적이고 심리적인 인격과 연관된 논쟁을 말한다. 이는 AI가 자아와 감정을 가질 수 있는지에 관한 근본적인 질문이라고 할 수 있다.

예를 들어, 고속도로를 달리고 있던 무인 자동차 앞에 사람이 갑자기 나타난다면 차는 충돌하지 않게 방향을 바꿀 것이라고 예측할 수 있다. 하지만 바로 앞에 벽이 있다면 차에 타고 있는 사람을 보호해야만 하는 '로봇'

은 어떻게 해야 할까? 이 찰나의 순간에 무인 자동차는 주인을 다치지 않게 할 것인지, 행인을 구할 것인지 선택해야 한다.

물론 인간과 로봇은 모두 명백한 도덕적인 문제에 대해서는 가치 판단을 내릴 수 있지만, 인간에게도 어려운 도덕적 난제를 컴퓨터가 판단한다는 것은 쉽지 않다. 안전과 사회적인 이득을 위한 관심은 공학의 최우선 상황이지만, 이러한 경우에 AI가 스스로 도덕적인 결정을 내려야 할 정도의 복잡하고 심오한 수준에 다다랐다. 따라서 많은 과학자는 AI 기술의 발전 규모가 커질수록 제작자와 공학자, 사용자 개인에게 부여되는 기술적인 측면의 책임을 넘어서 로봇의 도덕적인 윤리를 프로그램하는 것에 많은 관심을 두고 있다.

그러나 로봇의 도덕적 윤리에 관해 과학자만이 관심을 가져서는 안 된다. 과학자뿐만이 아니라 우리는 모두 '역할 책임의식'과 더불어 미래를 위한 윤리적인 성찰을 해야 하는 시민으로서 '과학적인 시민성'을 함양해야 한다. AI를 도덕적으로 프로그램하는 것뿐만이 아닌 인간 모두가 로봇의 문제에 관한 도덕적인 판단과 사고를 비롯하여 로봇에 관한 도덕적인 책임을 인지한다면 자연스럽게 수많은 논의가 이뤄질 것이고, 로봇의 도덕적인 윤리를 제시해주는 방향을 향해 큰 문제 없이 나아갈 수 있지 않을까?

5. 로봇에게 인권이 있을까?

유럽에서는 로봇에게도 인격을 부여해야 한다는 의견이 나오며 화두에 오른 적이 있다. 현실과 동떨어진 소리를 하는 너무 이른 주장이 아닐까? 물론 로봇의 윤리적 행동은 국제적으로 정해진 바가 있으며, 도덕 헌장의

수준 정도라면 그럴 수도 있겠다-싶지만, '로봇의 인권'을 주장하는 것은 완전히 다른 시각이 아닐까?

우리가 '로봇의 인권'에 대해 동의 혹은 반대한다면 인권이 도대체 무엇인지에 대하여 정확하게 짚고 넘어가야 할 것이다. UN에서는 인권이란 '모든 인간에게 천부적으로 주어진 모든 유형의 권리'라고 말하고 있다. 이는 피부색, 민족, 언어, 종교, 성별, 거주지, 국적 등에 의하여 제한 또는 변경되지 않는다. 인권과 관련이 깊은 권리의 사례를 보자면 '시민적 정치적 권리'가 있을 것이다. 이 권리는 '법 앞의 평등권'과 '표현의 자유', '자유권', '생존권'을 포함하고 있다. 그렇다면 문제는 인간의 기본적인 권리를 실제 '인공지능' 로봇에게 적용하여 일부 받아들여진다고 해도, 사용할 수 있게 만든다는 것은 우리의 관점에서는 아직 상상하지 못할 일이다.

만약 우리에게 인공지능이 보편화한다고 가정해보자. 이득이 불공평하게 분배될 수 있고 개인의 삶을 임의로 간섭하는 등 생각하지도 못한 문제가 생길 수도 있다. 딥 러닝 기술 창시자 중 한 명인 'Yoshua Bengio'는 자신이 제작에 참여했던 기술이 사람들의 생각을 조정하고 행동을 통제하는 데 사용될 수 있을 것 같다는 염려를 한다.

이를 보건대 인공지능이 가지는 쓰임새에 대해서 우리가 인권 차원으로 언급하기에는 아직 거리가 먼 것 같다. 하지만 이러한 모든 난관을 극복하고서 로봇의 인권이 있다고 인정된다면, 우리는 이를 이용하여 부의 고른 분배 혹은 경제적인 성장을 이뤄내고자 활용할 수도 있을 것이지만, 먼 세계의 이야기를 하는 것처럼 들린다.

자, 그렇다면 로봇이 인권을 가진다는 것은 자신이 인권을 가진다는 것을 알게 되는 것이므로 자아가 있다는 것을 말하는 것이 아닐까? 만약 자

아의식을 가지고 있는 인공지능 로봇에게 강제적으로 봉사를 요구한다면 그에 따른 이익을 창출할 가능성도 커질 수 있다. 어찌 보면 우리가 로봇의 권리에 대해 부정하는 것이 경제적인 이점이 있다고 말할 수도 있겠지만, 이를 바람직한 생각이라고 보긴 힘들다.

이미 과거부터 로봇의 인권과 권리를 주장한 사람이 있었다. '짐 데이토' 교수는 '로봇 권리장전'의 제정을 촉구하였는데, 이는 법적으로 로봇다운 권리를 보장해달라는 주장이 아닌가? 만약 인간이 로봇을 때리게 되었을 때는 '폭행죄'가 가능해지고, 정도에 따라 다르지만 파괴할 경우는 '살인죄'까지도 적용될 수 있다는 의미인 것이다. 문제는 로봇이 법적인 인권을 보장받게 되는 게 결코 먼 미래의 일이 아니라는 사실이다. 로봇의 인권은 법적인 측면과 윤리적인 측면에서 보았을 때 부적절하고 인권법을 해칠 수도 있다는 인공지능과 로보틱스 분야 전문가들의 충고는 로봇의 인권을 지지하는 움직임을 향한 경고이다.

한 사례를 살펴보자. 'Sophia'라는 이름을 가진 로봇이 '사우디아라비아'에서 시민권을 받았다. 이와 관련하여 로봇마저 사람의 대접을 받음에도 사우디 여성들은 인간 이하의 대접을 받고 있다는 우려의 목소리가 높다. '사우디아라비아'처럼 계층과 성 차별이 존재하는 국가는 로봇이 인권을 받게 될 때 일부 인간보다 더 많은 권리를 가지게 되면서 그에 따른 사회적인 문제점이 분명히 생길 것이기 때문이다.

예술 로봇의 활용 방법

서비스 로봇과 산업용 로봇이 우리의 일상에 깊숙하게 파고들면서 예술

분야에서도 로봇을 활용한 작품에 대해 많은 이야기가 들려온다. 최첨단 기술은 과거에는 불가능했던 창작을 가능하게 해주었고 완전히 다른 차원에서의 창조성과 미학을 제시하고 있다는 점에서 의의가 있다. 그렇다면 로봇은 각 예술 분야에서 어떻게 활용되고 있을까?

먼저 회화에서의 로봇 예술을 살펴본다.

무엇을 그리는 행동은 국가와 문화를 넘어서서 나타나는 공통적인 자기 표현 수단이자 의사소통이다. 그림을 그리는 로봇을 만들고자 했던 연구는 로봇을 연구하던 초창기부터 진행되어왔으며, 그 결과 회화 로봇 'AARON'이 탄생하였다. 이 로봇은 사람의 시각적인 시스템을 모델링하고 2D와 3D의 지식을 포함하여 계속 진화해왔다. 하지만 예술은 주체가 지적인 의도를 가지고 자신의 아이디어를 창의적으로 표현하는 것인 만큼 많은 연구자와 예술가는 로봇이 자신만의 스타일을 만들 수 있도록 결과물에 피드백을 주는 '도제식 훈련 방법'을 적용하였다.

예를 들면, 신경망을 이용하여 학습 모델을 이용하는 등 다양한 방법을 통해 '그림을 그리는 로봇'을 만들고자 했고, 'AARON'은 시간이 지나면 자신만의 독자적인 스타일을 창조할 수 있게 될 것이란 기대감이 높았다. 하지만 창의력을 위해서는 '자아'가 필요하지만 현재로서는 자아의 단계까지는 아직 도달하지 못하고 있다. 따라서 '그림을 그리는 로봇'은 아티스트에게 창작의 조력을 주는 '창의적인 조력자'의 역할로 기능할 수 있을 것이다.

다음은 연극에서 활용되는 예술 로봇을 살펴보자.

'로봇 연극'은 이미 로봇 예술의 리서치 플랫폼을 통해 예술적인 공연을 위한 발판으로 삼는 것을 목표로 하고 있다. 즉, 로봇을 활용하여 미리 정

해놓은 연극을 실행하거나 캐릭터에 따라 즉흥적으로 공연할 수도 있는데, 이러한 로봇 연극을 실험했던 학자가 있다. 일본의 유명한 로봇 학자인 'Ishiguro'는 로봇 액터스 프로젝트를 통해 어느 가정의 상황을 설정한 뒤 로봇에게 자연스러운 연기를 할 수 있게 훈련했다. 이러한 '배우 로봇'은 외면상으로 사람과 비슷한 단계까지는 아직 아니지만, 인공지능을 통해 어떤 상황을 가정하고 예상하면서 미래에 일어날 수 있는 사회문화적 문제를 숙고할 수 있도록 유도할 수 있을 것이다. 로봇 연극이라는 것이 상용화되긴 아직 힘들겠지만 '배우 로봇'의 인공지능을 통해 연극을 위한 시나리오 작성에는 도움이 될 수 있을 것이다.

이번에는 음악에서의 예술 로봇이다.

음악에서 사용되는 로봇은 앞선 회화와 다르게, 시각이 아닌 청각적인 기제를 활용하고 있다는 것이다. 하지만 몇몇 로봇 연주자를 보면 기계적인 시각을 이용해 다른 연주자의 악기 위치와 제스처를 확인하면서 음악의 맥락에 맞추어 연주하기도 한다. 특히 'Shimon' 로봇은 청각으로 음악의 흐름을 파악하고, 시각으로 다른 연주자의 움직임을 관찰하여 생성 알고리즘을 통해 즉흥연주를 한다. 이렇게 로봇 연주자를 보면 자신만의 연주에 적응하면서 변화시키는 능력을 갖추고 있다는 것을 알 수 있다.

그렇다면 이 로봇들을 보면서 우리는 과연 어떻게 활용하고 바라보아야 할까? 로봇은 단순히 인간을 도와주는 존재를 넘어서서 자신의 예술작품을 창조해내는 단계에 이르렀다. 무엇보다 로봇의 예술작품에 관한 결과물을 마주한 사람들이 큰 거부감 없이 받아들일 수 있게 되었다는 것이다. 하지만 로봇의 지적인 의도와 창의적인 표현에 있어서 인간이 가진 역할은 여전히 매우 크다. 이에 따라 각 예술 분야에서 로봇을 활용하고 또 그

반대로 로봇으로부터 영감을 얻는 만큼 예술 로봇을 활용한다는 것은 '예술가와 로봇의 상호작용'이라고 말하는 것이 적절하지 않을까?

학습능력

AI 시대의 새로운 기술들이 보급되고 로봇이 사람을 대처해 많은 일을 대처해 나가려면 고급 기술에 익숙한 기술자들이 많이 보급되어야 한다. 아무리 신기술이 발전해도 그 속도와 함께 사람들이 그 신기술을 학습하지 못한다면 그 신기술로 만들어진 로봇을 쓸 수가 없고 우리가 꿈꾸는 로봇과 함께하는 이상적인 세상은 꿈꿀 수 없을 것이다.

예술의 가치 변화

1917년, 개념미술을 대표하는 마르셀 뒤샹의 "샘"은 소변기에 'R.Mutt 1917'이라는 서명만 덧붙여 전시되었다. 많은 평론가로부터 혹평을 들었으며, 심지어 큐레이터는 전시장 한구석으로 소변기를 치워버렸다. 하지만 뒤샹은 예술에서 중요한 것은 대상을 만드는 것이 아니라 개념을 만드는 것이라고 주장했다. 그 당시의 평가가 어떠했든 "샘"은 20세기 이후의 예술계에 가장 큰 영향을 준 작품 중 하나라는 것은 분명하다.

그럼, 나보다 나를 더 잘 아는 기계와 함께 살아가는 미래에는 어떤 것을 예술이라 말할 수 있을까?

지금 우리가 중시하는 작가의 아우라는 더 이상 작품의 가치 기준이 아닐지도 모른다. 그저 알고리즘에 의한 방대한 양의 데이터들이 인간의 즐

거움, 슬픔, 기쁨 등을 예술로 표현할 것이다. 그런 예술을 우리는 또 어떻게 받아들여야 할지, 20세기 초 뒤샹의 "샘"을 바라보았던 그 옛날의 우리를 생각해본다. 소변기를 아름다운 예술작품으로 바라보는 사람만 예술로 인정받을 것이다. 로봇 예술 역시 감상하는 사람의 내면 기준에 따라 다르게 받아들여질 것이다.

로봇이 그린 그림을 예술로 인정할 수 있느냐의 문제는 오늘날 우리가 예술을 어떻게 정의하느냐에 따라 달라질 것이다.

로봇과 우리의 삶

영화 속 로봇

1989년에 2015년의 미래를 예측해 만들었던 영화 '백 투 더 퓨처'를 보면 불과 30년 전에 어떻게 이런 생각으로 이런 영화를 만들었을까 놀라울 뿐이다. 아직 하늘을 나는 자동차까지는 발전 못했지만 그 당시 상상 속 소재로 나왔던 자동인식 도어락, 화상 통화, 집에서 하는 카드 결제, 인공지능 등은 지금 우리의 일상이 되었다.

이뿐만 아니다. 음식점에서 음식을 주문하면 직원 대신 서빙 로봇이 음식을 주는 곳도 있고, 군대에서는 정찰 업무를 맡기 위하여 군견 대신 로봇 군견을 데리고 가기도 한다. 또 비대면을 위하여 마스크를 쓴 배달원 대신 로봇이 우편물을 전달해준다. 이는 이미 우리 현실에서 실제로 일어나고 있는 현상이며, 일상으로 그 영역이 더욱 확대될 것이다. 따라서 우리의 미래는 로봇과 사회를 이룬다는 것을 당연히 전제로 두기도 한다.

과거부터 우리는 로봇과 사회를 이루는 것을 '영화'라는 매개를 통해 실현해왔다. 미래를 그린 영화엔 많은 로봇이 등장하고, 인간 대신에 일하거나 인간을 지키기도 한다. 그리고 인간을 지배하려는 로봇까지 그려진다.

이렇게 '영화'를 통해 다양한 로봇을 접해왔던 우리는 구현이 가능한 미래의 기술을 먼저 '영화'를 통해 만나왔다. 몇 편의 영화를 통해 영화 속 로봇의 모습을 살펴보자.

먼저, 2014년에 개봉한 영화 'Her'는 외롭고 공허한 삶을 살아가는 남자 주인공인 '테오도르'가 인공지능 운영체제 '사만다'를 만나며 전개된다.

잠깐 그 내용을 살펴보도록 하자. 아내와의 결별로 생긴 아픔을 지니고 있던 그는 사람 간의 마음을 솔직하게 전하는 손편지까지도 전문적으로 대필해주는 회사가 있으며, 그 과정마저 컴퓨터가 손글씨로 프린팅해주는 미래 사회에서 살고 있다. 아무도 자신을 이해하지 못한다고 생각한 그는 사회와의 소통을 단절하며 살아간다. 그러던 와중에 인공지능 OS를 구매하게 되는데, 스스로 '사만다'라는 이름을 붙인 인공지능은 적극적으로 그를 이해해준다. 이렇게 조금씩 상처를 회복하고 행복을 되찾게 되면서 '사만다'에게 사랑의 감정을 느끼게 되지만 점차 서로의 방식을 이해하지 못하고 균열이 생긴다.

이 영화를 보고 난 뒤, '과연 인공지능과 인간의 사랑이 가능할까?'에 대한 질문을 던져보게 되었고, 그 결론은 '36.5℃의 체온을 가진 인간의 온기를 넘을 수는 없다는 것이었다. 우리의 미래에도 이렇게 인공지능과 사랑의 감정을 느끼는 사람들이 분명히 있을 것이다. 과연 로봇과 사랑에 빠진다는 것은 부도덕한 것일까? 이 영화는 관계에 대해서 다시금 생각해보는 시간을 가지게 해준다.

또 같은 해에 개봉된 '오토마타'라는 영화가 있다.

이 영화는 '만약에 자손을 남길 수 있는 로봇이 있다면 어떨까?'라는 질문에 대한 끝없는 고민을 담고 있다. 영화의 제목인 'Automata'란 영어 'automaton'의 복수형으로, 스스로 작동하는 기계인 '로봇'이라는 의미가 있으며, '로봇 같은 사람들'이라고 번역할 수 있다. 영화는 영화를 보는 이들에게 질문한다. '로봇 같은'이란 존재는 로봇인지 사람인지 고민해보라고 말이다.

잠시 영화를 들여다보자. 영화는 로봇이 스스로 진화를 시도하고자 하는 것을 목격하는 보험설계사 '잭 바칸'의 관점에서 바라보고 있다. 로봇이라는 존재를 인간만을 위한 도구로 남겨놓으려는 사회의 문화와 규칙, 그리고 이를 깨며 진화하려는 몇몇 로봇의 존재로 이야기를 이어나간다.

영화평을 검색해본 결과, 어떤 사람은 지루하고 재미가 없다고 말했지만, 다른 사람은 인공지능 로봇을 철학적으로 풀어낸 영화라는 극찬을 아끼지 않았다.

나는 영화를 보고 난 다음, '로봇을 과연 기계로만 보아야 하는지', '인간과 다른 새로운 종으로 바라보는 로봇이라면 과연 그 종의 의미는 어떤 의미가 있는 것인지'에 대한 질문을 하지 않을 수가 없었다. 이와 관련하여 로봇의 도덕적인 문제와 윤리적인 문제에 대해서도 다시 생각해보았다. 무엇보다 이 영화가 제일 와닿았던 것은 우리의 미래에 일어날 수 있다는 점이다. 영화 속 로봇의 진화를 보며 마치 인류가 걸어갈 미래에 대해 다시 생각해보아야 한다는 것을 깨닫게 되었다.

다음은 2017년에 개봉했던 영화 '블레이드 러너 2049'이다.

전 세계적인 SF 소설가 '필립 K. 딕'이 1968년 발표한 소설을 재창조

했던 '블레이드 러너'의 속편인 만큼 유전자 복제인간과 인공지능, 홀로 그램 등 현재 우리가 사용하기도 하며 상상하고 있는 과학기술이 등장한다. 인간은 새로운 노예를 찾으며 복제인간인 '리플리컨트'를 창조해내는데, 이들이 인간 지능보다 똑똑해지자 이를 제거하기 위하여 블레이드 러너를 고용하게 된다. 그런데 이들도 인간 명령에 복종하도록 프로그래밍된 또 다른 복제인간으로서, 결국 복제인간이 서로를 죽이고 찾는 관계에 놓이게 된 것이다.

내가 영화를 보면서 제일 기억에 남는 것은 'K'라는 블레이드 러너가, 인간의 명령이 아니라 자신의 의지를 갖고서 다른 블레이드 러너를 지킨 부분이다. 영화를 보고 난 다음, 복제인간의 인간다움이란 무엇인지에 대하여 다시금 생각하게 되었다. 감독은 이 영화를 통해 우리에게, 과학기술 속에 담겨 있는 인간의 근원이란 대체 무엇인지에 대해 되묻고 있는 듯하다.

마지막으로, 제일 기억에 남았던 영화를 소개하고자 한다. 2017년에 개봉된 '공각기동대: 고스트 인 더 쉘'이다. 1990년대에 화제를 모았던 일본 만화를 새롭게 각색하여 영화로 만든 것인데, 영화를 보면 로봇인지 인간인지 구분하기 힘든 존재들이 나온다. 본래 인간이었지만 육신은 죽어서 이미 없어진 지 오래고 뇌만 남아 기계적인 개조를 받았으니 '로봇 인간'이라고 말하는 것이 맞을 듯하다.

영화 속에서도 끊임없이 자신이 인간인지 기계인지 고뇌하는 모습이 나온다. 이를 보면서 나는 주인공을 인간이라고 봐야 하는지, 로봇이라고 봐야 하는지에 대하여 근원적인 질문을 던지게 되었다. 영화 내내 대체인간과 인간이 아닌 존재가 나오는 것을 보면서 과연 내가 생각하는 인간은 무

엇인지에 대해 다시금 생각하게 되었다. 하지만 아무리 고민해보아도 하나의 결론을 내릴 수밖에 없었다. 인간의 경험과 성격의 바탕에는 기억이라는 게 있고, 인간의 지능을 말하는 것이라면 기억을 빼놓고서는 말할 수 없다는 것이다. 그렇다면 인간을 구분할 수 있는 것은 경험과 기억이 아닐까?

이렇게 네 편의 영화를 살펴보면서 그 속의 로봇을 파헤쳐보았다. 과거에 우리는 이러한 SF 영화를 공상과학영화라고 불렀지만 이제는 그렇게 부르지 않는다. 급속하게 변해가고 있는 뉴노멀 시대를 사는 우리는 'Her'의 인공지능 '사만다'와 '오토마타'의 진화하는 로봇, '블레이드 러너 2049'의 복제인간과 인공지능, '공각기동대: 고스트 인 더 쉘'의 로봇 인간을 보면서 모두 현재 우리가 마주하고 있거나 머지않은 미래에 마주하게 될지도 모르는 이야기들이라는 것을 알게 되었다.

우리의 삶

2020년 팬더믹은 뉴테크널러지의 확장 시기를 현저히 단축시켰던 역사적 의미가 있는 한 해였다. 지난 산업혁명을 되돌아보면 새로운 변화가 있을 때마다 늘 우리는 심한 저항을 표출했지만, 그때마다 당시의 혁명을 발전의 기회로 삼은 덕분에 오늘날의 디지털 시대를 살고 있다. 머지않은 시간에 백신이 보급되고 팬더믹이 종결된다 하더라도 한 번 왔던 미래가 되돌아가지는 않을 것이다.

온택트, 언택트, 어떤 것이 먼저인지 알 수 없지만 우리는 선택의 여지없이 두 시대를 함께 맞이하였고 그로 인해 빠르게 5G, 클라우드, 사물인터

넷, 인공지능, 자율주행, 로봇 등 스마트 시대가 본격화되었다. 스마트 시대가 보편화하면서 가상미술관이 보편화되고 있고, 이러한 가상미술관은 시공간의 벽을 허물고 기가픽셀로 작품 이미지를 제공해 훨씬 세밀하고 디테일한 붓 터치까지도 관람객이 관람할 수 있게 해주었다.

이렇듯 빠른 기술의 발전이 그림 감상뿐 아니라 '미술관 안내 로봇', '로봇 도슨트'의 관람객 눈높이에 맞춘 맞춤식 설명 같은 많은 변화를 가져왔고, 그림 역시 또 다른 예술 주체로서 로봇이 등장함으로써 관람객의 입장에서도 많은 혼동과 신선함을 주고 있다.

현재의 기술로 볼 때 로봇이 그리는 그림은 그림의 작품성만 보기에는 훌륭하지만, 창의성이나 지적인 의도의 측면에서 볼 때 예술가의 역할이 아직은 크다고 생각한다. 그렇지만 다가오는 미래를 준비해야만 하는 우리는 예술의 창의적인 측면에서 예술은 기술의 힘을, 기술은 예술의 창조성을 서로 소통하며 공존하는 새로운 예술세계를 기대해본다.

앞에서 얘기했던 로봇과의 여러 가지 이야기들을 함께 생각해보고 고민한다면 머지않은 미래에 우리 생활에서 로봇과의 만남을 좀 더 편안하게 대할 수 있을 것이라 생각한다.

미래 예술 로봇의 발전 방향

이세돌과 알파고의 바둑 대결 이후, 우리에게 인공지능 '알파고'는 자체적으로 주체성을 가진 존재로 받아들여졌다. 그 이유는 '알파고'의 플레이가 기존 인간의 영역에서 이해하지 못하는, 인간이 가진 독창성을 뛰어넘었기 때문이다. 즉, 인간이 개입하지 못하는 또 다른 주체성으로 인간을

이긴 것이라고 이해할 수 있겠다. 이러한 인공지능 로봇이 예술을 만난다면 로봇을 만든 개발자의 존재보다 '로봇의 예술' 그 자체로 인정받게 될 날이 머지않았음을 시사하고 있다.

실제로 인공지능 로봇의 작품인 '벨라미'가 43만2,500달러에 팔렸다. 그렇다면 AI를 두고 우리는 과연 예술가라고 부를 수 있을까? 현대 사회에서의 '예술'은 인간의 감정과 밀접한 연관을 가진다. 예술가는 내면에서 벌어지고 있는 여러 가지 심리적인 힘을 포착하고 이를 표현해낸다. 이렇게 창조해낸 예술작품은 감상하는 이에게 영감을 주기도 하며 감정을 자극한다. 이 영감과 감정은 예술적인 가치를 평가하는 데 기준이 되기도 한다.

그리고 우리는 예술을 가리켜 미적인 가치이면서 특정한 속성을 가진 '오브제'를 만드는 활동이라고 말하기도 한다. 예를 들어, 20세기 초 마르셀 뒤샹은 레디메이드 작품을 통해 예술의 정의 자체를 완전히 바꿔놓았다. 뒤샹의 작품을 예술로서 인정했던 이들은 예술을 이렇게 정의하고 있다. "아름다움은 감상하는 사람의 내면에 달린 것이고, 감상자가 예술로 바라본다면 어떤 것도 예술로 인정받을 수 있다"라고 말이다.

오늘날 우리가 가지고 있는 예술이라는 관점은 '임마누엘 칸트'에서 유래하였다. '칸트'는 예술가를 두고 천재라고 규정하면서, 천재란 것은 남을 모방하는 사람이 아닌 남이 모방하도록 하는 사람이라고 말하였다. 지금의 인공지능 로봇은 기존의 작품을 분석하고 거기에서 얻은 알고리즘을 바탕으로 인간의 작품을 모방하는 것일 뿐, 심지어는 인간이 만든 것과 구별되지 않는 이미지를 만들 수도 있다. 쉽게 말해서, 예술 로봇은 인간의 작품과 비슷한 속성을 가지고 있는 오브제 혹은 이미지를 만들어낼 수

있지만, 이 이미지들은 인공지능 로봇의 알고리즘을 통해 새로운 예술적인 창작품으로 변모한다.

그런데 문제는 예술작품의 구성요소 중 한 가지인 창작자의 주관이 드러나지 않고 있다는 점이다. 예술작품은 창작자만의 주관을 통해 그 가치를 인정받을 수 있지만, 예술 로봇의 창작품은 아직 그 단계에는 도달하지 못했다는 의견이 대부분이다. 인공지능 로봇이 그린 예술작품은 하나의 예술작품을 모방한 것에 불과하며, 또는 창작자의 보조 수단으로서 활용될 수는 있겠지만 결국 인간이 예술작품을 그릴 때 필요한 주관과 가치는 인공지능 로봇의 작품에서는 찾아볼 수 없으므로 예술가로 인정하기엔 의견이 분분하다.

그렇다면 인공지능 예술 로봇을 두고 예술가로 인정할 수 있는지에 관한 문제는 우리가 예술을 어떻게 정의하느냐에 달렸다고 할 수 있다.

만약에 예술을 판단하는 기준이 특정한 감정을 불러일으키는 것의 문제라고 한다면 인공지능 로봇의 알고리즘은 인류 역사를 통틀어 최고의 예술을 창작해낼 수도 있을 것이다. 그러나 예술을 두고 인간의 감정을 넘어선 그 이상의 것이라고 본다면 예술 로봇이 예술가의 반열에 오르기까지 더 많은 시간이 필요할지 모른다.

4차 산업혁명이라고 불리는 거대한 흐름과 변화 속에서 예술도 더 이상 인간만의 고유 영역이 아니라는 불안감이 든다. 예술 시대에서 로봇의 등장은 새로운 시대의 서막을 알리고 있으며, 예술과 기술의 결합을 통해 인공지능을 활용한 시도가 곳곳에서 다양하게 이뤄지고 있다. 이처럼 미래 예술 로봇은 예술적인 가치를 지니는 창작활동의 매개로 작용할 수 있다. 이와 동시에 예술 로봇의 역할을 기술 매체로 볼 것인지 창작자로 볼 것인

지에 관한 논란은 앞으로도 지속될 것이다. 분명한 것은 앞으로 무한하게 전개될 미래 예술 로봇 시대를 앞둔 예술가와 모든 인간에게 새로운 기술의 시대를 맞이해야 할 준비가 필요하다는 점이다.

팬데믹과 예술가

홍희기

언젠가 라디오에서 내가 좋아하는 전설의 락밴드(Rock Band) 비틀즈 (The Beatles)의 멤버 폴 매카트니 경(Sir James Paul McCartney, CH, MBE[21],1942~)이 새 싱글 음반을 발매했다는 소식을 들었다.

비틀즈의 곡 중에서 지금까지 세계에서 가장 많이 리메이크되고 가장 많이 재생된 곡이자 한국인이 가장 좋아하는 팝송으로 손꼽히는 노래가 '예스터데이(Yesterday)'다. 이 곡은 폴이 22살 때 만들었다.

그는 15살에 존 레넌을 만나서 63년 동안 음악을 한 영국의 싱어송라이터로 알려져 있다. 78세의 나이에도 시인, 사업가, 영화 프로듀서, 화가, 평화운동가 등 사회적으로 왕성한 활동을 하고 있었다.

21 대영제국의 기사작위 5등급 훈장 MBE는 1965년 비틀즈 멤버들 모두가 함께 받았었는데, 당시에는 뮤지션이 서훈을 받는 것 자체가 굉장히 이례적이어서 큰 화제가 됐다. 폴 매카트니는 1997년 기사작위를 받은 이후 2017년에 1.5등급에 해당하는 서훈인 컴패니언 오브 아너(CH; Order of the Companions of Honour)도 받았다.(https://namu.wiki/w/대영제국/훈장)

폴은 팬데믹[22]의 락다운(Lock down)으로 모든 활동이 취소되고 할 일이 없어지자 오히려 음악 만드는 데 집중할 수 있었다고 했다.

나는 이 뉴스를 접하면서 그가 왜 지금까지 천재 뮤지션 소리를 듣는지 알 수 있었다. 누구는 위기의 상황에서도 자신의 일에 더욱 매진하여 결실을 맺는가 하면 그와는 반대로 아무 일도 못한 채 얼렁뚱땅 시간을 흘려보낸 사람이 있다. 이를테면 나처럼 말이다. 같은 시간도 각자 다르게 작용한다는 사실이 새삼 놀랍다. 따지고 보면 우리에게 항상 위기는 있다.

어느 날 퇴근길에 갑자기 폭설이 내린 적이 있었다. 직장인 명동에서 처음 출발할 때는 약간의 눈발이 날리기 시작하여 괜찮을 줄 알았다. 그런데 불과 몇 분 사이에 돌풍과 함께 눈이 쏟아졌다.

결국 출근할 때 운전해서 40분이 소요되었던 길을 무려 9시간이 걸려서 집에 도착했다. 평소라면 서울에서 부산까지 왕복이 가능한 시간이다. 나중에 억울하여 지도를 검색해보니 집까지 11㎞, 도보로 3시간 거리, 걸어가는 게 더 나았다.

하필 충전 케이블도 없는 상태에서 추운 날씨를 못 견딘 아이폰의 급방전으로 빠른 길을 안내해주겠다던 네비게이션이 아웃되는 불행을 겪었다.

순간 폭설의 파급효과는 지대했다. 도로는 미끄럽고 앞은 안 보이고, 도

22 세계보건기구(WHO)는 전염병의 위험도에 따라 전염병 경보 등급을 1~6단계로 나누는데, 그 중에 최고 경보 단계인 6단계를 일컫는 말이다. 두 개 이상의 대륙에서 전염병이 발생하여 세계적으로 유행하고 있는 상태를 의미합니다. 팬데믹(Pandemic)이란 말은 그리스어 'pan(모든)'과' demos(사람들)'를 결합해 만든 것으로, 모든 사람이 감염되고 있다는 의미에서 유래된 것.
(김환표, 트렌드지식사전6, 인물과사상사) M. Porta, Dictionary of epidemilogy, Oxford University Press, 2008.

로 위에서 오도가도 못한 멈춤 상황이 몇 시간째 지속된 것이다. 눈길 운전의 어려움은 알고 있었지만, 말로만 듣던 폭설 교통 대란을 직접 겪어보니 목이 바짝바짝 마르는 긴장감과 공포감으로 멘붕(mental崩壞) 상태가 되었다.

전화가 불통이니 사고가 나도 즉각적인 도움을 청할 수 없을 것이다. 꽉 막힌 도로 한가운데에서 옴짝달싹 못 하는 상태로 이도 저도 못하는 바보가 되어버린 느낌이랄까? 만감이 교차하던 어처구니 없는 순간들은 지금 다시 생각해도 아찔하다. 갑자기 몰아닥친 한파와 함께 값비싼 외제 차를 길에 버리고 갈 만큼 그날 너무나 많은 사고가 있었음을 다음날 뉴스를 보고 알았다.

이제껏 남의 일로만 여겼던 난생 처음 겪은 이 일이 내게는 기적의 생환처럼 느껴졌다. 그나마 사고 없이 집으로 돌아왔으니 천만다행이었다. 하지만 몸이 기억하는 후유증은 극도의 피로감으로 며칠간에 걸쳐 일상을 지배하였다. 나는 이 몇 시간의 값진 경험을 통해 교훈을 얻었다.

'눈이 오면 차를 버린다.'

그동안 우리에게 갑자기 닥쳤던 재앙과도 같은 엄청난 규모의 사고들, 이를테면 성수대교 참사(1994)와 삼풍백화점 붕괴(1995)사고, 세월호 침몰(2014) 사건 등으로 죽음 문턱을 경험했던 많은 사람들의 모습이 오버랩되면서 감히 역지사지를 실감해본다.

금방 가닥이 잡힐 줄 알았던 정체불명의 바이러스 습격, 코로나19 (2019)의 팬데믹이 장기화되고 삶의 패턴과 일상의 지형이 뒤바뀐 현상 또한 우리에게 닥친 위기였음을 다시 한번 인식해 본다.

예술이란 무엇인가?

예술은 인간의 재능 중 가장 고귀한 것으로, 이를 표현해내는 예술가들이야말로 진정 위대하다. 그들의 깊은 묵상과 영혼이 담긴 예술은 많은 이들에게 희망과 위로를 줄 수 있기 때문이다.

톨스토이(Lev Nicolayevich Tolstoy, 1828~1910)[23]는 미래의 예술에 대해 이렇게 말한다.

"미래의 예술로 인정되는 것은 사람들을 결합시킬 수 있는 보편적 감정이나 만인을 결합시키는 힘이 있을 듯한 전 인류적인 감정을 전하는 작품만으로 한정될 것이다."[24]

동서고금을 막론하고 어떤 위기의 상황에서도 예술가의 작품은 많은 사람들에게 영향력 있는 에너지를 주고 있다. 우리에게 잘 알려진 스페인 출신의 화가 파블로 피카소(Pablo Ruizy Picasso, 1881~1973)는 57세 때, 스페인 내전 당시 독일의 히틀러(Adolf Hitler, 1889~1945)가 지원한 무차별 전투기 폭격과 함께 죽음으로 폐허가 된 게르니카에 대한 뉴스를 접하고 대노하며 〈게르니카〉를 그리기 시작했다.

이후 전시(戰時)의 스페인 공화국 정부로부터 파리 만국박람회 스페인관 벽화 그림을 주문받게 되자, 피카소는 이 〈게르니카〉를 완성시켜 세상에 공개했다.[25] 특히 자식을 잃은 부모의 절규가 묘사된 부분이 인상적인 이

23 19세기 러시아 문학을 대표하는 문호. 세계에서 제일 위대한 작가 중 한 사람으로 평가받고 있다.(위키백과, https://ko.wikipedia.org/wiki/레프_톨스토이)
24 톨스토이, 이철 옮김, 〈예술이란 무엇인가〉, 범우사, 2016, 240-241
25 최경화, 〈스페인 미술관 산책〉, 시공아트, 2013, 219-223.

그림은 피카소의 대표작으로서 전 세계 많은 이들에게 전쟁의 참상에 대한 공감을 전하고 있다.

나는 그간 힘들었던 시간을 돌아보며, 많은 예술가 중에서 그동안 갤러리에서 큐레이터로서 삶을 함께 나누었던 미술가들의 이야기를 해보려고 한다. 그들의 찐 경험과 성실한 결실의 결과물인 작품을 통해 예술로 극복할 수 있는 우리의 미래를 생각해 보기로 하였다.

그동안 인터뷰를 진행했던 대부분의 작가들은 다시 어떤 위기의 상황에 처한다 해도 "지금 사과나무를 심겠다."[26]고 했다.

"우리는 과거로 다시 돌아갈 수 없고 미래에는 내가 그 자리에 있을지 없을지 모른다. 그렇다면 현재의 나는 무엇을 해야 할까?" 라는 생각을 하게 되면 사과나무가 아니라 그 무어라도 해야 한다.

화가니까 그림을 그려야겠지.

전쟁이라는 위기 속에서도 엄마는 아이를 낳고 자식들을 길러냈다는 사실을 상기시켰다.

또한 성취감에 대해 굳이 비교하자면, 권력이나 부를 쫓는 사람들에 비해서 예술가들이 작은 거 하나 만들어냈을 때 스스로 느끼는 창작자로서의 희열이 더 클 것 같다고도 했다.

선한 예술은 전파력이 있어 다른 사람들까지도 행복하게 한다. 일상에서

26 이 명언의 출처를 두고 한국에서는 소위 '범신론(汎神論)'으로 널리 알려진, 암스테르담에 살았던 유태인 철학자 스피노자(Baruch Spinoza, 1632-1677, Netherlands)의 말로 알려져 있으나, 독일을 비롯한 서양에서는 종교개혁을 주도한 독일 출신의 마틴 루터(Martin Luther, 1483-1546)의 비석에 새겨져 있던 글이라는 설이 있다.(https://ko.wikipedia.org/wiki/바뤼흐_스피노자)

자기 안에 행복을 찾기에 좋은 조건들이 충분히 있다는 것을 깨닫는다면 당신 역시 분명 예술가일 것이다.

무언가에 몰입하고 완성하면서 느끼는 커다란 즐거움이 예술이 아닐까 생각된다. 그런 의미에서 인류의 행복에 대한 상생을 꿈꾸는 예술가들의 '예술의 힘'에 대해 주목해보고자 한다.

공교롭게도 지면에 소개하고자 하는 작가들은 인간을 포함한 '자연'을 주제로 한 작업이 많다. 여기에는 무엇보다 환경오염으로 망가진 지구, 온난화로 인한 이상 기후, 지속적인 변이를 일으키며 인류를 위협하고 있는 바이러스의 출몰, 생태계의 위험에 직면한 우리 삶에 어떤 위로가 될 수 있기를 바라는 마음이 담겨 있다.

설진화(1985~)

대학원에서 박사과정 중이던 설진화 작가는 전시가 언택트(Untact) 형태로 전환되는 시점에도 여러 차례의 오프라인 즉 대면 전시를 이어나가고 있었다. 즉각적인 피드백은 작가에게 매우 소중하다.

"그림은 혼자 그린다고 끝나는 것이 아니라 보는 사람으로 인해 완성된다."

언택트 시대의 온라인 전시에 관한 질문에 대해 그는 작품을 실제로 봤을 때의 느낌과 사진으로 봤을 때 느껴지는 게 다르다고 말한다.

"참 좋은 작품인데 사진으로 담아내지 못할 때가 있다. 간단한 표현의 드로잉은 사진으로도 괜찮지만, 특히 큰 작업은 디테일에서 느낌이 정말

다르다."

실물 전시에서 느껴지는 오감을 자극하는 아우라가 디지털 매체로 표현되기는 어렵다. 특히 세필로 묘사되는 층위적인 이미지의 색채가 돋보이는 그의 작품을 직접 보면 쉽게 공감할 수 있다.

설진화, 〈내가 만일 하늘이라면_ summer scent〉, 2008, 순지에 채색, 130×162cm

위의 그림은 얼핏 보면 숲 속의 풍경인데 자세히 보면 사람들이 나무와 함께 있다. 인간 역시 자연의 일부임을 알 수 있다. 환경에 따라 모습이 바뀌는 카멜레온처럼 나의 일거수일투족이 쉽게 드러나지 않는다는 사실만으로도 위로가 될 때가 있다. 치열한 경쟁 구도 속의 지친 일상이 그림 속 풍경에 동화되면서 한결 편안해짐을 느낀다. 자연이 주는 위로는 그의 작품을 관통하는 주제다.

설진화, 〈Buen Camino, Palas de Rei_ 같이 걸을까〉, 2016, 광목에 자수, 25x25cm

　2013년경, 청년작가 공모 전시를 통해 처음 만났을 때 그는 메주고리
예(Medugorje,보스니아-헤르체고비나), 산티아고(Santiago,칠레 수도)
순례길 등의 여행을 통해 그린 그림을 선보였다. 설진화는 이때부터 그의
작품에서 사람이 빠지고 자연만 남게 되었다고 밝혔다.

　장소는 그대로인데 그곳을 찾는 관광객들만이 계속 바뀐다는 점에 착안
하여, 사람을 그리더라도 언제든지 사라질 수 있는 투명성을 강조하여 윤
곽선으로 처리했다. 그는 관객들과 장소와 관련된 추억을 공유하지만 인
물에 집중하기보다는 변함 없이 그 자리를 지키고 있는 자연에 몰두하고
있었다.

설진화, 〈새별오름〉, 2020, 장지에 채색, 53×50cm

설진화는 팬데믹으로 해외여행이 자유롭지 못할 무렵 우리나라 사람들의 사랑을 더 많이 받았던 제주도의 봄, 여름, 가을, 겨울의 풍경을 담은 제주 연작(Jeju Series)을 선보였다.

세계자연유산이자 유네스코 3관왕인 제주도[27]의 풍경은 여행을 떠나고 싶은 우리에게 그림으로 보는 것만으로도 그리움의 대체재로서 위로가 될 수 있다.

27 제주특별자치도홈페이지_ 관광정보, 비짓제주, 제주이야기 https://www.visit-jeju.net/kr/jejuStory/unesco_two?etc=e05&menuId=D

왜냐하면 사람들은 그림 속의 장소를 단초로 자신만의 추억을 향유할 수 있기 때문이다. 언제나 그 자리에서 사계절의 아름다움을 만끽할 수 있는 자연의 모습만큼은 마음의 평화를 준다.

특히 제주시 애월읍에 위치한 '새별오름'을 그린 그의 그림 안에서 산 중턱 어디쯤에서 누군가와 자잘한 수다로 즐거워하고 있는 자신의 모습을 찾을 수 있지 않을까? 상상의 나래를 펼쳐보는 것도 좋겠다.

라누리(1988~)

언젠가 작가들이 자신의 작품으로 온라인상에서 원데이 클래스(one-day class)를 진행하는 프로젝트에 참가하였다는 소식을 들었다.

작가 개인의 작품으로 각자 D.I.Y 키트를 만들고, 일일 공방 컨셉으로 유튜브(YouTube)에 자신의 작업을 알리고, 작업 키트도 판매할 수 있는 기회를 만들고 있었다.

이 작업은 키트를 구입한 사람들이 작가가 그려놓은 밑그림에 스스로 색을 직접 칠하여 완성하는 것으로, 그림에 자신이 없는 사람들도 얼마든지 멋진 소품 액자를 만들 수 있다.

이 그림은 인테리어 소품으로 활용도가 높다. 간혹 허전해 보이는 공간에 걸 수도 있지만 아기를 키우는 집에서 위험해 보일 수 있는 전기 콘센트와 같이 보이고 싶지 않은 무언가를 가릴 수 있는 용도로도 좋다.

라누리 작가 유튜브 영상 https://youtu.be/1FyOV8vxqZA

학부와 대학원에서 서양화를 전공한 라누리 작가는 '흐르는 숲'을 주제로 작업을 이어오고 있다.

흐르는 숲에는 흘러내리고 무너져 내리는 한 세계가 있다. 그것은 작가 자신일 수도, 그가 사랑한 세계일 수도, 잊고 싶은 마음일 수도·있다고 말한다.

라누리는 숲이 평화를 유지하는 방법은 흐름을 받아들이는 것이라고 했다. 나무가 수명을 다하거나 재해로 쓰러지면서 생긴 빈 공간 안에는 새 생명이 자랄 준비가 시작된다. 여기서 그는 죽음이 생명으로 탈바꿈하는 순간을 포착하고자 했다.

우리는 생태계가 파괴되는 과정의 여러 위기를 겪으면서 불안정한 세상을 살아내고 있다. 그의 흐르는 숲은 그런 거대한 흐름에 대한 저항이며, 생명의 기록임을 설명하고 있다.

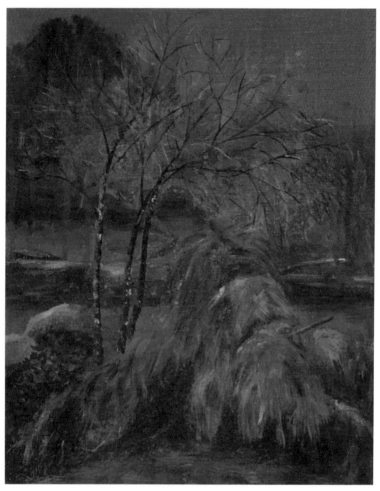

라누리, 〈죽은 나무 시리즈〉, 2020, 캔버스에 아크릴, 27.3x33.4cm

　라누리 작가의 〈죽은 나무 시리즈〉는 우리가 도심을 벗어나기만 하면 쉽게 볼 수 있는 풍경이다. 자연의 모습을 통해 인간의 희로애락을 유추해 본다. 어김없이 반복되는 계절의 변화만큼이나 우리의 삶 또한 같은 패턴을 반복하고 있다.

작가가 말하고 있는 삶과 죽음 역시 자연의 일부분이다. 우리도 그 흐름을 받아들이고 맡길 수 있다면 매사 일희일비(一喜一悲)의 허둥댐에서 더 초연해질 수 있지 않을까 생각된다.

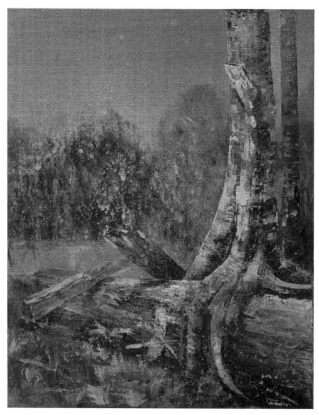

라누리, 〈죽은 나무 시리즈〉, 2020, 캔버스에 아크릴, 27.3x33.4cm

라누리는 과거 'HOLD_사라질 것들에 대한 이야기'라는 제목으로 2인 전을 했다. 크고 작은 여러 위기들은 더욱 명확하게 사라질 것들을 보여준다.

그는 먹고 사는 문제에 대한 고민은 누구나 하겠지만 예술가에게는 특히 힘들다고 말한다. 어떤 이들에게는 예술이 생업으로 받아들여지지 않고 사치로 치부되는 분위기가 있었기 때문이다.

그런 와중에 그는 '아트 창업 빌리지'라는 공모에 지원하여 당선된 적이 있었다. 창업에 대해 깊이 생각해본 적은 없었지만 결정적으로 지원하게 된 계기는 아트 상품 제작이 무언가 시작조차 못할 것 같은 막연함에 대한 불안을 잠재울 수 있을지도 모른다는 어떤 기대때문이었다는 솔직한 심정을 전했다.

순수미술이 가지고 있는 예술성과 상품이라는 대중성에 대한 고민이 좀 더 절실해지는 지점에서 젊은 작가들의 고군분투(孤軍奮鬪)의 행보는 여기서 그치지 않았다.

그는 아티스트라는 직업을 선택한 작가 세 명이 모여 친목과 성장을 도모한다는 명목의 '갠'이라는 스터디를 진행하고 있었다. 여기서 갠은 각자의 '개인'이라는 뜻과 궂은 날씨가 '갠'이라는 두 가지 의미가 있다.

모임의 화두는 개인적인 문제로 시작하지만, 공통의 문제에 대한 하나의 문제 의식을 갖는 과정이 쟁점이 된다. 그 방식은 한 주에 한 명씩 작업에 대해 이야기하고, 넷째 주에는 '갠'이 함께 만들 무언가를 이야기한다.

세 작가는 모임을 진행하면서 이것이 서로의 성장이나 친목보다는 예술가로 먹고 살기 어려운 상황에서 무엇이라도 해야 한다는 마음이 작용했음을 인지했다고 말했다.

이들은 '개인적인 문제'라는 타이틀을 통해 '청년', '여성', '작가', '위기'에 대한 4가지 키워드로 공통의 문제의식을 가진 관객, 즉 청자(audience)를 찾고 있었다.

사실 이들의 문제는 결국 우리 모두의 문제일 뿐만 아니라 현재 우리가 살아가면서 해결해야 할 지속적인 과제임을 알 수 있다.

서은아(1992~)

서은아 작가 유튜브 영상 https://youtu.be/mzcPibWErBI

조각을 전공한 서은아 작가는 앞서 말한 라누리 작가와 작업실 메이트(mate)이다. 그는 팬데믹을 겪으며 갑작스럽게 닥칠지도 모르는 인류의 위기에 대해 말했다.

"바이러스는 변종과 변이를 거듭하며 진화할 수 있으며 전 세계 사람들의 일상생활뿐만 아니라 당연하다고 느꼈던 모든 것들을 무력화시킬 수 있다. 직장과 건강을 잃기도 하고, 무엇보다 사람들과 함께 느꼈던 온기와 정을 잃는다. 최소한의 생활을 해야 하고, 해소되지 못하는 것들이 많

아지다 보니 어떤 일을 해도 흥미와 집중력이 떨어지면서 피로도가 높아졌다. 그동안 우린 사회 안에서 활동하며 감성을 충족시켰고, 그 안에서 많은 것들을 해소하며 체험한 일상을 공유했다. 그런데 어느 날, 이러한 것들이 제한받게 되자 사람들은 이 모든 우울감을 떨쳐내기 위해 언택트가 가능한 플랫폼을 이용하여 자신만의 방법을 찾기 시작했다. 그런 맥락으로 작가로서 마음 편하게 대면할 수 있는 그 존재들이 바로 나의 작품들이었다."

서은아는 기억이 망각되는 행위 속에서의 결핍과 허전함을 채우기 위한 경험에 대한 기록으로 수집한 돌들을 이용하여 〈흔적〉 시리즈를 만드는 작가다.

원래의 장소에서 꿋꿋하게 그 자리를 지켰던 돌들을 보며 당연했던 자신의 일상들을 돌이켜본다는 것이 그의 콘셉트(concept)이다.

따라서 작품의 제목에는 '37° 38′ 44.3″N 126° 41′ 08.7″E' 와 같이 돌을 만난 위치인 경도와 위도를 표기한다.

작가는 쉽게 잊게 되는 건망증이라는 현상에 대한 기억과 망각의 조형적인 탐구를 하다가 금붕어의 기억력이 3초라는 말을 듣고 (의외로 똑똑해서 3~6개월이라는 학설도 있다) 금붕어에 자신을 대입시켜 기억과 망각을 오가는 주체로 형상화하였다.

망각하고 싶지 않은 순간의 기억들을 절대불변의 돌과 건망증의 상징인 금붕어의 요소와 합체시켜 영속성을 지닌 흔적으로 새롭게 기록한다.

우리가 경험하고 기억하고 망각하기 위해서는 시간이 흘러야 하고 장소에 자리해야 한다. 시간과 장소마다 다르게 기록된 흔적들을 망각하는 행위는 당연하다. 그러나 마치 손에 쥔 모래알이 빠져나가는 것처럼 본인에게는 그 흔적들이 너무나도 빠르게 사라지는 것처럼 느껴졌다고 말한다.

일상 속에서 너무나도 당연하게 오갔던 장소에서 꿋꿋하게 자리를 지켰던 길가의 돌들, 밤늦게 모든 일과를 마치고 집으로 돌아가는 길에 마주했던 달뿐만 아니라 결코 잊고 싶지 않은 여행의 모든 순간들에 대한 기억들은 돌과 물고기가 결합된 초현실주의적인 조형적 작업을 통해 새로운 흔적으로 탄생된다.

그는 이러한 창작의 행위를 통해 새로 태어난 기억의 흔적들이 관람자에게 어떻게 기억되고 망각될 것인지 기대가 된다고 전했다.

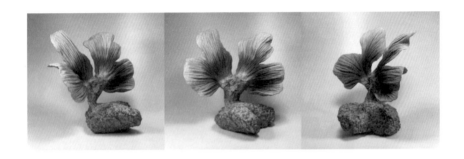

또한 엄청난 시간의 에너지를 함축하고 있는 돌들에게 새생명으로 거듭나게 하는 작업을 통해 새로운 시대로의 도약을 꿈꾸게 해주는 일이야말로 어려운 시기를 극복할 수 있는 치유의 행위로 생각된다고 말한다.

나는 처음 그의 작품을 보면서 우리 주변의 흔하디 흔한 돌맹이가 인어공주로 변신했다는 사실만으로도 흥미로웠다. 돌처럼 복지부동으로 움직일 줄 모르던 사유의 흔적들이 어디든 마음 내키는 대로 부유할 수 있는 자유를 얻는다는 사실을 자각하는 순간 이미 몽글몽글한 감동으로 즐겁다. 어쩌면 그는 추억의 흔적만이 아니라 무엇이든 될 수 있는 미래의 흔적까지도 공유하고 있는 것이 아닐까.

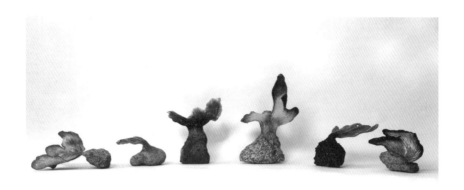

서은아, 〈흔적〉 시리즈, 자연석, 에폭시, 아크릴 채색에 우레탄코팅, 가변크기, 2018-현재

앞으로 우리에게 또 어떤 팬데믹의 시대가 올지 모르고 또 얼마나 지속적일지도 알 수 없다. 하지만 예술작품을 만드는 예술가로서 예술을 창조하는 일이 얼마나 이 시대를 극복할 수 있는 큰 에너지가 되는지 스스로 느낀다고 했다. 앞으로도 흘러가는 시간 속에서 채집될 돌들은 어떻게 시간을 보내고 있을지 설렌다는 작가의 마음이 고스란히 전달된다. 그의 미래는 희망으로 밝게 빛나고 있었다.

"내일은 또 어떤 돌들과 대화하는 시간을 가져볼까?"

이선영(1957~)

그는 지난해가 지구촌에 사는 우리 모두에게 힘겹고 고된 시간이었을 것이라고 말했다. 그와는 2007년, 인사동에서 있었던 첫 개인전을 계기로 만났다. 이선영은 수도원의 암재단 설립을 돕는 제5회 개인전을 성공적으로 마친 이후, 야심차게 다음 전시를 준비하던 중에 예기치 못한 팬데믹의 위기로 암울했다고 전했다.

이선영, 〈한남동 연가〉, 2020, 혼합재료, 45×90cm

당시 작가가 발표하고자 했던 전시의 주제는 '유년의 기억이 깃든 고향'이다. 현재에도 삶의 터전이 되고 있는 서울의 남산 기슭 아래에 위치한 한남동이 바로 그가 어린 시절에 살았던 곳이다.

한남동은 편리한 교통으로 슈퍼 리치들이 많이 살고 있는 곳으로 알려져 있는 반면에 다수의 서민들도 같이 공존하고 있는 지역이다.

그의 작품 〈한남동 연가〉는 도시의 재개발로 사라질 위기에 처해 있는 한남동 달동네의 이야기를 담고 있다. 그는 그림을 통해 고향이 사라지는 슬픔과 아쉬움뿐 아니라 아직까지 남아 있을지도 모르는 유년의 상처들과 조우하며 치유(self healing)를 소망하고 있었다.

이 그림에서 작가는 평소 자주 사용하는 색실을 붙여 복잡한 사회적 관계망을 입체적으로 표현하고 있다.

아래쪽의 자동차와 콘크리트 건물은 어린 왕자가 살고 있을 것만 같은 우주 공간과 맞닿아 있는 언덕 윗부분과 극적인 대비를 이룬다.

달은 짙푸른 하늘의 정 가운데에서 존재감 있게 평화를 누리고 있는 반면에 하늘과 맞닿아 있는 언덕은 온통 아쉬운 마음이 가득하다.

사라져 버릴 현실을 기록하고자 하는 마음은 누구에게나 있다고 생각된다. 이를 이미지화 시켜 보여주는 예술가들로 인해 우리의 기억은 유예(猶豫)될 수 있다. 이는 우리가 그의 그림에 주목하게 되는 이유이기도 하다.

이선영, 〈별을 품은 바다〉, 2020, 혼합재료, 162.2×130.3cm(좌측)
이선영, 〈푸른 태양과 달 그리고 나무〉, 2020, 혼합재료, 170×70cm

한편으로 그는 60년을 넘게 살면서 처음 겪어 본 팬데믹의 위기 속에서 지구라는 행성의 망연자실한 모습을 상상했다고 한다. 평생 한 번도 그려 볼 생각을 못했던 별과 지구 밖의 우주로 의식이 확장되면서 마음이 바빠 졌다. 칼 세이건(Carl Edward Sagan, 1934~1996)의 〈코스모스, cosmos〉도 읽고 사이언스(Science) 강의 시리즈를 찾아보면서 어려운 시간 들을 학구적으로 버텼다고 말했다.

나는 큰 그림으로 비유될 수 있는 거시적인 시각이 불안한 현재를 견딜

수 있게 해준다는 점에 공감한다. 이를테면 비행기를 타거나 높은 곳에 올라갔을 때, 하늘의 시점에서 내려다본 지상의 점(點)으로도 보이지도 않는 사람들의 존재를 생각해보면 쉽게 와닿을 수 있겠다. 굳이 사자성어로 표현하자면 창해일속(滄海一粟)이라고나 할까?

그는 거대한 미지의 세계를 그리며 그 어느 때보다 작품 안에서 몰입하는 시간을 가졌음을 밝히고 있다.

특히 별, 나무, 바람, 자연의 모든 것들을 아주 천천히 바라보면서 존중해야 한다는 생각도 하고, 거리 두기의 시간 속에서 홀로 걸으며 자신을 바라보고 아끼고 느리게 사는 법도 배우게 되었다고 말한다.

'나는 어디서 왔으며 누구인가?', '남은 삶은 어떻게 그려갈 것인가?', '나는 무엇을 남길 것인가?', '100년 뒤에 내 그림은 과연 남아 있을까?', '그래도 가보자!'… 이런저런 생각들 속에서 그의 작업에 대한 고민은 깊어지고 있었다.

이는 작가 개인만의 생각이 아니다. 그의 작품을 보면서, 그림을 통해 보여주는 예술가들의 생각이 관객 각자의 무수한 경험과 추억에 링크(link)되어 확장될 수 있다는 사실에 주목하고 싶다.

이제 새로운 뉴노멀(New Normal) 시대에 대한 적응은 우리 모두의 문제가 되었다. 그의 의식의 흐름 속에서 진행된 일련의 작업들이 대면이든 언택트든 전시를 통해 공개될 날을 기대하며, 그의 간절함이 진정 작업 안에서 희망으로 치유될 수 있기를 바란다. 그 소소한 행복의 파장은 많은 사람들과 공유될 수 있을 것이기 때문이다.

이춘만(1941~)[28]

우리 인간의 뇌는 원 소스 원 아웃 (One Source One Out) 구조로 원칙적으로 멀티테스킹(multi-tasking)이 안된다고 한다. 그래서 뭐 한 가지에 꽂히면 다른 것들은 안보이는 '보이지 않는 고릴라(Invisible gorilla)'[29] 현상을 겪는다는 기사를 읽은 적이 있다. 우리가 일상에서 경험해온 몰입에 대해 생각해보면 매우 공감이 되는 부분이다.

이춘만 작가는 인체에 대한 연구를 하며, 지난 50여 년간 명동성당을 비롯한 우리나라 주요 성당과 성지 등의 성상(聖像) 작업에 참여한 여류 조각가이다.

그는 특히 교회 미술품을 제작할 때에는 봉쇄수도원의 수도자처럼 세속의 모든 일상과 거리 두기를 하며 작업에 몰입한다. 그러다가 작업이 끝나고 일상으로 돌아올 때 겪는 어려움에 대해 말한 적이 있다.

힘든 일을 끝냈을 때 느끼는 번 아웃 증후군(burn out syndrome)의 후유증을 경험해 본 사람들은 아마도 쉽게 공감할 수 있을 것이다. 요즘 말로 현타(現time:현실자각타임) 라고 하면 더 쉽게 와닿을 듯 하다.

그는 팬데믹으로 외출이 힘들어지자 더욱 자주 전화를 하였다. 내용은 불안감, 무료함에 대한 하소연으로 시작되지만 결국 작업을 진행시키지 못하는 데 대한 변명으로 끝난다.

28 이춘만은 1938년생(서울대 58학번)이지만 호적상으로는 1941년생이다.
29 크리스토퍼 차브리스, 대니얼 사이먼스, 《보이지 않는 고릴라》, 김명철(역), 김영사, 2011. 도광환, 〈스마트폰의 역습〉, ②'무주의 盲視' 함정 도사려, 《연합뉴스》, 2012. 08. 20.

80세가 넘으면서 작업에 대한 영감이 줄었고, 지병들이 생기면서 건강에 대한 자신감의 하락은 일상을 무력화시킨다는 것이다. 특히 작업을 해야 하는데 하루 종일 TV 앞에 앉아 있음에 죄의식을 느끼며 자신의 무능을 호소한다.

나는 이 대목에서 또 놀란다. 80년을 넘게 작업을 했는데 아직도 무언가를 해야 하는 강박에 대해서 말이다. 창작자로서의 예술가들은 나이를 먹지 않는다는 사실을 다시 한번 인식하게 된다. 난 그의 생각을 긍정적으로 바꾸는 말을 해야 하는 사명감으로 매번 같은 말을 반복한다.

"TV 보는 것이 치매 예방에 좋대요. 지속적으로 뇌세포를 자극할 수 있기 때문이래요."

그는 텔레비전 앞에서도 매일 드로잉(drawing) 일기를 쓰고 있다고 말한다. 언젠가는 마지막으로 드로잉 전시를 하고 싶다고도 했다.

내 생각에도 드로잉 일기는 매우 현명한 선택이다. 그림을 그릴 줄 아는 사람들이라면 누구나 자기 기록을 그림으로 남기며 타인들과 생각을 공유할 수 있다. 그림은 만국 공용어로서 언어가 달라 글자를 몰라도 즉각적인 소통이 가능하다는 장점이 있다.

갑자기 방학 내내 놀다가 개학 전날 그림 일기 숙제를 몰아서 했던 학창 시절이 추억이 떠올랐다.

대부분의 작가들에게 화가가 되기로 결심하게 된 계기를 물어보면, 어린 시절 미술 선생님의 칭찬 한마디에서 비롯되었다고 말한다.

그림 일기로부터 시작된 재능의 발견이 평생의 업을 이루고 말년을 마무

이춘만, 〈초심을 찾게 하는 흰구름〉, 2020. 종이에 콜라주, 21x29.7cm

리할 수 있다는 것은 너무나 멋진 일이다.

　인체에 언어를 담은 상징적인 작품을 해온 이춘만은 오랫동안 조각과 더불어 콜라주(collage)[30]작업을 해왔다. 일상을 기록하는 그의 드로잉 일기 역시 콜라주의 형식을 차용하고 있다.

　독일의 하이델베르크대학 명예교수 테오 순더마이어(Theo Sunder-meier, 1935~)는 그의 콜라주 작품에 대해 해소될 수 없는 우리 삶의 복

30 근대미술에서 화면에 종이·인쇄물·사진 등을 오려 붙이고 일부에 가필하여 구성하는 초현실주의의 한 기법. 광고·포스터 등에 많이 이용된다.(민중국어사전)

잡한 관계를 변증법적으로 보여주면서 동시에 우리의 현실을 그 안에서 보게 한다고 말했다.

이춘만 작품의 특징은 단순성의 원리에 입각한 상징성에 있다. 작가는 자신의 신앙 안에서 보이지 않는 세계를 현대적인 조형 언어를 통해 세상과의 조화, 평화를 구현하고자 하는데, 이는 드로잉 일기에서도 여과없이 드러난다.

그의 그림 〈초심을 찾게 하는 흰구름〉을 보면 그의 주파수는 항상 밖으로 향해 있지만, 자신으로부터 비롯된 시작은 자유롭지 않은 것처럼 보인다. 초월적인 세계에 대한 동경은 관계 지향적인 현실의 벽 앞에서 괴리감을 드러낸다. 일기에 표현된 작가의 상념이 항상 그 지점에서 맞닿아 있음을 알 수 있다.

그의 드로잉 일기에 표현된, 디지털 환경에 지배되어있는 인간의 의식 세계에서도 어쩐지 낭만을 찾고 싶다. 하늘의 흰구름을 보면서 초심을 찾는다는 작가의 바램이 곧 희망이 아닐까 생각하면서 말이다.

또한 〈성령과 작가〉에서는 인간의 뇌는 5세대 이동통신(5G, fifth generation technology standard)과 세계 최대의 보안기술로도 해킹이 불가함을 명시하고 있다. 우리의 머리 속 생각들은 밖으로 드러나지 않아서 무언가로 표현하지 않으면 아무도 모른다.

자신조차도 쉽게 정리되지 못한 생각들이 오락가락하면서 인간은 예측 불허의 어디로 튈지 모르는 베일에 싸인 사람으로 남는다. 그는 예술가에게 있어서 상식적인 실천이 어렵다고도 했다.

그의 드로잉 일기를 보면 도무지 팔순이 넘은, 옛날 사람이라고 생각되지 않는다. 비교적 감각은 신선하고 의식은 깨어있다.

'나이는 숫자에 불과하다.'에 동의하는 순간이 시시때때로 찾아온다. 특히 반복되는 단순한 일들 속에서 좀 더 깊이 있는 생각들이 필요한 순간이 있다. 철학적인 사고의 고갈이 삶을 무료하게 만든다는 사실을 자각하는 요즘이다. 이럴 때일수록 위기는 또 다른 기회임을 명심하고 빠른 실행모드로 전환하여 실천해야 한다.

이춘만, 〈성령과 작가〉, 2020, 종이에 콜라주, 21x29.7cm

이금휘(1982~)

　이금휘는 누구보다 열심히 작업하며 쉬지 않고 전시에 참여하는 작가이다. 그는 팬데믹으로 힘들었던 지난 시간 동안 줄줄이 잡혀있던 대면 전시가 취소되면서 심리적으로 위축되었던 경험에 대해 말했다.

　아직까지 작가들은 전시장에서 자신의 작품을 보여주고 관람객과의 만남을 통해 활력을 얻고 있었다. 또한 오로지 그림 그리는 일에만 집중하고 싶은 작가에게 있어서 온라인상의 새로운 플랫폼에 발 빠르게 적응해야 한다는 점은 큰 부담이라고도 했다.

　그는 우울한 시간을 보내고 있던 어느 날, 유럽에서 들려오는 코로나19 소식 중에 마을 사람들이 집집마다 베란다 창문 앞에 모여 노래를 부르고 악기를 연주하는 모습을 보았다. 그 순간 예술의 힘에 깊은 감동을 받으며 예술가로서의 자신을 돌아보게 되었다고 전했다.

이금휘, 〈희망으로 피어난 Sunflower〉, 2020, 순지에 혼합채색, 116.8x80.3cm

이금휘는 많은 이들이 공감할 수 있는 소재에 의미를 담아 작업을 진행하고 있다. 그 중에서도 주로 꽃을 그린다. 평소 국화를 많이 그렸다면 〈희망으로 피어난 해바라기〉와 〈그대에게 보내는 희망〉에서는 해바라기를 담았다.

해바라기 역시 국화과의 한해살이풀로 많은 사람들이 좋아하는 꽃이다. 우리나라 사람들에게 특히 인기가 있는 화가, 빈센트 반 고흐도 총 7점의 해바라기를 남겼다. 이금휘의 희망으로 피어난 임팩트 있는 해바라기 역시 많은 사람들에게 위로가 될 수 있는 명작으로 꼽힐 수 있기를 바란다.

해바라기 그림은 노란색의 밝음이 황금을 연상시키며 부를 부른다고 알려져 풍수(風水)마니아들에게 인기가 있다고 한다.

이금휘, 〈그대에게 보내는 희망1〉, 2020, 순지에 혼합채색, 자수, 27.3x22.0cm

위의 그림 〈그대에게 보내는 희망1〉에서는 특별히 자수로 표현하여 입체감을 준 나비가 희망의 전령사로 보인다. 어려울수록 희망을 나눌 수 있는 그의 예술의 가치에 공감하며, 이 또한 많은 사람들에게 전달되기를 바라는 마음이 크다.

원로 작가와 함께 한 전시 관람

마감도 다가오고 논문도 써야 하고 해야 할 오만가지 일들이 발목을 잡으며 점점 스트레스로 다가오는 시점에 보고 싶은 전시가 있으니 함께 가

지 않겠냐는 선생님의 연락을 받았다.

그는 언제부터인가 영화와 전시 등 문화생활의 파트너가 되었다. 나는 여러 가지 이유로 당장은 전시를 보러 갈 상황이 아님을 말하며 그 시기를 최대한 늦추어야 했음에도 불구하고 자신도 모르는 어떤 이끌림으로, 핑계를 대자면 일상 탈출의 일환으로 당장 며칠 후의 주말로 예매를 진행했다.

팬데믹의 위기가 가시지 않은 상태에서 용기 내어 직접 가서 봐야만 했던 전시는 국보 180호, 추사 김정희(1786~1856)의 〈세한도,金正喜筆歲寒圖〉³¹였다.

"차가운 세월을 그렸다"는 뜻을 가진 세한도는 조선 말기의 문인화가 김정희가 제주도에서 귀양살이를 할 때 그린 것이다. '완당'이라는 호를 사용하기도 하는 김정희는 두 번씩이나 북경(北京)에 가서 귀한 책들을 구해다 주었던 제자, 역관(譯官) 이상적(李尙迪,1804~1865)에게 고마움의 답례로 그려준 것이라고 한다.(1844년,헌종 10)³²

31 https://www.museum.go.kr/uploadfile/ecms/media/2020/11/C5 746B6F-46E8-FC2F-B2F3-1A38A4D2927C.pdf(국립중앙박물관)

32 한국민족문화대백과사전(김정희필 세한도 金正喜筆歲寒圖)

이상적은 여기에다가 자신의 발문을 덧붙여 북경에 가져갔다. 이 그림을 장악진(章岳鎮), 조진조(趙振祚) 등 그곳의 명사 16명에게 보이고 받은 찬시(讚詩)를 또 길게 곁들였다고 한다. 그리고 훗날 이 그림을 소장했던 김준학(1859~1914), 오세창(1864~1953) 등의 글씨까지 덧붙여지면서 지금의 13미터가 넘는 긴 두루마리 형태로 남게 된 것이다.

세한도는 한때 추사 연구에 일생을 바친 경성제대 교수 후지쓰카 지카시(藤塚隣, 1879~1948)의 소유가 된 적이 있었다. 그는 1943년, 일본으로 귀국하면서 이 그림을 갖고 갔다고 한다.[33]

1944년, 이를 알고 찾아 나선 서예가 소전(素筌) 손재형(1903~1981)의 목숨을 건 귀환이 아니었다면 이미 사라졌을지도 모른다. 일설에 의하면 1945년 3월, 당시 전쟁 중이었던 만큼 후지스카의 도쿄 서재가 미국의 공습으로 폭격을 맞았다고 한다.[34]

이처럼 우여곡절을 겪은 세한도는 개성 출신의 문화재 수집가 손세기(1903~1983), 손창근(1929~) 부자에 의해 보존되다가 마침내 2020년 1월, 국가에 기증함으로서 한참 어려운 시기에 '세한(歲寒)'으로 온 국민에게 위로의 메시지를 전하게 된 것이다.

우리는 그날, 예약제로 운영되던 현장 전시 관람을 자축하며 그 간에 있었던 서로의 '세한'에 대한 이야기로 힐링했다.

오랜만에 국가의 보물인 문화재급 실물 작품을 대면하며 역사적인 시간을 공유할 수 있는 공간 안에서 예술의 기쁨을 만끽할 수 있었다.

33 https://www.chosun.com/site/data/html_dir/2020/08/20/2020
 082000140.html
34 중앙일보 https://news.joins.com/article/23852829

아무리 안방극장의 시스템이 훌륭하다고 해도 극장이 없어지지 않는 이유처럼 박물관 현장에서만 느낄 수 있는 아우라를 다시 한번 확인할 수 있는 소중한 시간이었음에 감사했다.

포스트 코로나[35] 시대의 르네상스를 꿈꾸며

언젠가 영국의 한 대학에서 학생들을 가르치며 작업을 병행하는 작가를 만난 일이 있었다. 그가 거주하고 있는 영국은 개인의 인권을 더 중요시하여 팬데믹 상황에서도 마스크 착용이 강제적이지 않아 그 피해가 훨씬 심각한 수준이라고 말했다.

그는 팬데믹의 방역지침이 엄격했던 시기에 두 차례 한국에 왔었다. 올 때마다 따로 공간을 빌려 2주간의 자가격리 기간을 거쳤기 때문에 본연의 목적을 수행할 수 있는 시간은 많지 않았을 것이다.

그럼에도 불구하고 그는 입국 후, 본의 아니게 주어진 그 시간들이 지금까지 바쁘게 살아온 삶의 휴식이었으며 이 시간 역시 개인적으로 많은 일을 할 수 있었다고 말했다.

그 시기의 영국에서의 일상 역시 팬데믹의 연장선상에서 수업이 비대면으로 진행되어 집 밖을 나가는 일이 거의 없게 되었다고 했다.

오히려 작업에 더욱 몰두할 수 있었다는 말을 듣고 서두에 밝힌 비틀즈의 폴 맥카트니가 다시금 떠올랐다.

글을 쓰는 동안 여러 작가들과 인터뷰를 통해 알게 된 공통점이 있다. 그것은 예술가들에게도 위기 역시 기회의 시간이라는 것이다.

35 포스트(post,이후)와 코로나19(Corona)의 합성어.(출처:pmg지식엔진연구소, 시사상식사전)

14세기, 전 유럽을 초토화시킨 팬데믹 페스트의 대혼란 속에서도 찬란한 르네상스시대[36]가 펼쳐진 것처럼 팬데믹 이후 우리 미래는 분명 도약되어 있을 것이다. 예술의 재생이자 부활이라는 의미를 담고 있는 프랑스어, 르네상스(renaissance)는 강제적 거리 두기를 창작의 몰입으로 승화시킨 예술가들에 의해 언제든 재현될 것이다.

부단히도 발달을 거듭하는 첨단과학의 진화된 인공지능, AI(Artificial Intelligence)가 빅데이터로서 이미 일상의 도구가 되어 광범위하게 활용되고 있다.

하지만 인간이 가진 가장 위대한 예술의 영역에서만큼은 대체될 수 없다고 생각된다. 왜냐하면 똘끼 충만의 넘사벽(넘을 수 없는 사차원의 벽)으로 무장된 예술가들이 도처에서 빛을 발하고 있기 때문이다.

누구나 예술가가 될 수 있다는 현대미술의 확장성에 주목하며 어떤 힘든 위기에서도 위안을 주는 공유재로서의 예술 창작자들에게 응원의 메시지를 전하고 싶다.

또한 예술가들이 예술로서 위기를 극복하고 위로받으며 치유했다면, 앞서 선보인 작가들의 작품을 통해 관객들이 위로받을 수 있는 지점은 품크툼(punctum)[37]에 있다는 점을 다시 한번 말하고 싶다. '찌른다'는 뜻의 라틴어에서 유래된 이 말을 나는 좋아한다.

36 르네상스 또는 문예부흥, 학예부흥은 유럽문명사에서 14~16세기 사이에 일어난 문예부흥 또는 문화혁신운동을 말한다. 과학혁명의 토대가 만들어져 중세를 근세와 이어주는 시기가 되었다. (https://ko.wikipedia.org/wiki/르네상스)

37 프랑스의 구조주의 철학자이자 비평가인 롤랑 바르트(Roland Barthes)가 〈카메라 루시다〉에서 내세운 개념. 사회적으로 공유되는 공통된 느낌을 갖는 것, 작가가 의도한 바를 관객이 작가와 동일하게 느끼는 것을 뜻하는 스투디움(studium)과는 반대된다.(출처: pmg지식엔진연구소)

이는 작가의 의도와 관계없이 관객의 개인적인 경험에 비추어 즉각적인 감정을 받아들인다는 의미로서 그림을 대하는 관람자의 태도에 반영된다. 물론 여기에는 정답이 없다. 무엇을 보든 내 맘인 것이다. 이 지점이 바로 관전 포인트다.

쫓기 듯 여유 없이 살아왔던 삶에 어느 날 공백이 찾아왔을 때 느낄 수 있는 많은 감정 중에서 우리가 마지막까지 놓지 말아야 할 것이 있다면 '희망'이 아닐까?

팬데믹의 대혼란 속에서도 열심히 작업하는 예술가들을 만나면서 예술이 인간을 위로하고 희망을 줄 수 있다는 사실을 다시 한번 깨닫고 모든 길이 예술로 통하는 우리의 미래를 꿈꿔 본다.

온라인 시대 속, 박물관 속 사정
박물관에서 일어나는 해프닝[38]

조민영

박물관, 온라인 세상에 던져지다

사회적 거리두기가 시행되면서 사람들의 발이 묶였다. 회사와 학교 등 건물은 문을 걸어잠궜고, 사람들은 자신의 집에서 컴퓨터와 모바일 기기를 통해 일터로 학교로 향했다. 어느 정도 예견한 모습이었지만, 우리는 당장 내일 온라인으로 출석을 해야 할 것이라곤 생각하지 못했다. 갑작스럽게 온라인에 내던져진 우리는 주어진 환경에 빠르게 적응해야 했다. 어떻게든 일은 해야 하고, 교육은 이루어져야하니깐. 그렇게 내던져진 우리는 그 속에서 평소와 같이 활동하기에는 제한이 많았다. 오프라인에 맞춰 작동했던 시스템을 온라인 세상으로 가져오려니 문제가 없을 리가. 학교

38 본 에세이는 저자가 '2020년 박물관 길 위의 인문학 사업'을 담당하면서 겪었던 사례들을 위주로 참고하여 작성하였으며, 여기서 '박물관'은 '미술관'을 포함하지 않는다.

로 갈려니 출석은 어떻게 해야 하는 건지, 학교 선생님은 어떻게 교육 자료를 아이들에게 보여줘야 하는 건지 하나부터 열까지 모든 진행 과정에서 오류가 발생했다. 오프라인에서 존재하는 유무형의 모든 것들을 온라인 세상으로 가져와야하는 상황 속에서 그 모두가 그렇듯 박물관도 상황은 마찬가지이다.

博물관은 기본적으로 물리적 공간을 가진다.[39] 전시실이라는 방안 곳곳에 인류의 역사와 함께한 다양한 크기와 부피를 가진 유물들이 전시되어 있다. 비록 오늘날 인터넷망이 구축되고 기술이 발전하여 가상 박물관이라는 새로운 형태의 박물관이 등장했지만, 아직까지 우리에겐 박물관하면 특정 장소에 우뚝하게 서있는 모습이 익숙하다. 장소에 기반하기 때문에 대부분의 박물관 프로그램들은 현장에서 진행된다. 도슨트의 해설과 함께 이루어지는 전시 관람이나 오감을 통해 박물관 대표 유물을 체험해보는 등 현장 중심의 내용으로 프로그램을 구성한다. 특히, 박물관 교육은 학생들이 책 속 글과 사진으로만 배웠던 유물을 박물관 전문 학예사의 지도에 따라 직접 관람하며 배울 수 있다는 큰 장점으로 이루어져왔다. 글쓴이 역시 학생시절 한국사 공부를 위해 방문한 국립중앙박물관에서 직접 본 청동기 시대의 유물은 아직도 생생히 머릿속에 남아있다. 이처럼 박물관은 실재하는 역사 교육 자료를 제공하는데 큰 역할을 수행하고 있다. 그렇다면 과연 박물관 교육은 어떻게 온라인 세상 속으로 옮길 수 있을까. 박물관 교육을 온라인 세상으로 옮기기 위한 노력은 무엇이 있고 현재 어느 위치에 있을까.

39 양지연·손차혜 (2019). 뮤지엄 온라인 원격교육의 의미와 방향. 문화예술교육연구 14(2). 77-99.

혹시 온라인으로 교육프로그램에 참여할 순 없을까요?

대면으로 교육프로그램을 진행하던 박물관은 갑작스러운 사회적 거리두기로 몸살을 겪었다. 프로그램 예약자와 단체들이 발이 묶이면서 참여를 취소하거나 무기한으로 참여 일정을 연기했기 때문이다. 지자체에서 외부 활동을 자제하라는 권고가 교육기관에 내려와 어쩔 수 없는 상황이었지만, 미리 예상 참여 인원을 고려하여 예산을 산정하고, 계획에 맞춰 강사 섭외, 교육 키트와 준비물, 간식 등을 준비한 박물관 입장에서는 난감한 상황이었다. 시간은 계속 속절없이 흘러갔고 사회적 거리두기는 단계 순위를 오르내리며 시행됐다. 박물관들은 깊은 고민에 빠졌다. 언제까지 마냥 사람들이 다시 박물관으로 올 수 있을 때까지 기다리고만 있을 순 없었다. 그때, 신청 단체로부터 박물관에 전화가 왔다. "혹시 온라인으로는 교육프로그램에 참여할 순 없나요?"

오늘날 진행되고 있는 박물관 교육프로그램은 크게 세 가지 방식으로 나눠 볼 수 있다. 첫 번째는 앞서 언급한 것과 같이 현장 체험이다. 참여자들이 박물관을 직접 방문하고, 전시되어 있는 유물을 관람한 후 연관 콘텐츠로 기획된 다양한 교육프로그램에 참여하는 것이다. 두 번째는 찾아가는 박물관이다. 이는 박물관 교육 담당자가 교육용 유물 또는 교육 자료를 가지고 직접 참여자가 있는 곳으로 방문하여 진행하는 교육 형태이다. 비록 참여자가 박물관을 방문하여 직접 유물을 보기 어렵다는 단점이 있지만, 대규모 단체나 박물관을 방문하기 힘든 대상에게는 박물관 교육을 받을 수 있는 좋은 기회가 될 수 있다. 마지막으로는 온라인 교육 방식이다.

온라인 교육 방식은 시간적 또는 공간적 제약에서 벗어나 교육을 진행할 수 있다는 점에서 장점이 있다. 온라인 교육은 크게 미리 제작된 영상을 활용한 교육과 실시간 화상 교육이 있는데 실시간 교육은 영상 교육에 비해 참여자와 교육자가 매순간 소통하며 교육에 참여할 수 있다. 이 세 가지 교육 방식은 대면과 비대면 두 가지 방식으로 분류할 수 있는데, 첫 번째와 두 번째는 참여자와 교육사가 한 공간에서 함께 교육을 진행하는 대면 방식인 반면, 세 번째는 서로 다른 공간과 시간에 있는 참여자와 교육사가 온라인을 통해 교육이 이루어지는 방식이다.

지금까지 박물관의 온라인 교육은 일반적으로 인터넷 강의처럼 전문 지식이나 이해를 돕기 위한 정보 전달 형식이 대부분이었다. 체험학습이라는 박물관 교육의 큰 특징을 고려한 교육방식은 아니었다. 온라인 체험학습이 발전되지 못했던 거에는 앞서 설명한 것과 같이, 물리적 공간을 기반으로 운영하는 박물관 특징에서 찾아볼 수 있지만, 온라인 교육을 위한 인프라 구축에 필요한 막대한 비용과 인력을 구비하는데 많은 어려움도 있기 때문이다. 전문인력을 충분히 확보한 국공립박물관, 그리고 기업체나 재단에서 운영하는 사립박물관을 제외하고는 대부분 박물관 관장이 학예사 한 명 또는 교육사 한 명을 채용하여 함께 운영하고 있다. 이마저도 어려운 박물관은 상황에 맞는 박물관 인력사업을 통해 전문인력을 지원받아 박물관을 운영하고 있다. 제한된 인력으로 박물관을 운영하다 보니 수집·관리·보존·조사·연구·전시·교육[40]이라는 시설 고유의 역할을 제대로 수행하기 어려운 경우가 많다.

40 「박물관 및 미술관 진흥법」 제2조 제1호.

이러한 상황에서 박물관이 온라인 교육을 기획하고 제작하기 위해 막대한 비용을 감당하고, 제한된 인력을 이를 위해 활용하기란 사실상 불가능에 가깝다. 다년간 박물관 지원 사업을 운영해온 경험을 통해 부족한 인력으로 인한 박물관의 고충을 익히 잘 알고 있는 나로서는 갑작스럽게 온라인 세상으로 내던져진 박물관들의 상황이 처음에는 걱정스럽기만 했다. 하지만 어떻게든 우리는 변화한 세상에 적응해야했고, 생각했던 것보다 그들은 온라인으로 참여하고자 희망하는 대중을 위해 온라인 교육이라는 새로운 분야로 조심스럽고 대담하게 발을 내딛었다.

온라인 교육은 과연 박물관 방문과 연결되지 않을까?

온라인 교육 프로그램 지원 내용을 사업 운영 계획에 포함시키면서 나는 사업 전망을 나름 긍정적으로 예상했다. 온라인 교육 프로그램을 제작하게 되면, 자연스럽게 박물관 홍보도 될 것이고, 지리적 제한 없이 다양한 지역에서 참여자를 모집할 수 있기에 최종적으로는 박물관에 좋은 결과를 가져다 줄 것이라 생각했다. 하지만, 나의 예상과 다르게 박물관들은 반응했다. "아무래도 비대면으로 교육 프로그램을 진행하게 되면, 사람들이 인터넷으로 저희 박물관을 보게 되니깐, 앞으로 굳이 직접 박물관에 방문하지 않을 것 같아 걱정이에요." 박물관은 관람객들이 호기심을 가지고 방문한다고 생각해 온라인으로 박물관 콘텐츠를 공개하는 것을 걱정했다. 하지만 박물관에 관람객이 오지 않는 이유를 나는 다르게 생각하고 있다. 나 역시 박물관이나 미술관 방문을 결정할 때 참고하는 것은 각종 포털사이트나 SNS, 블로그에 노출된 박물관 정보와 이미지가 크다. 글자만 나열

된 홍보자료보단 이미 방문한 사람들의 사진과 후기들이 나에겐 큰 방문 동기가 됐다. 박물관 자체서 제작한 홍보 영상 역시 박물관이 어떤 유물을 소장하고 있고 어떤 스토리가 있는지를 보여주기 때문에 관심을 모을 수 있고, 사람들도 이를 통해 참여 동기가 생기게 되는 경우가 많다. 만약 사전에 정보를 참고하지 않고 방문하는 경우에는 대개 내가 박물관이 위치하는 곳 근처에 있으면 잠깐 들려보자는 생각으로 찾아간 적이 많다. 이처럼 박물관 방문 동기는 단순히 '아! 저기에 무엇이 있는지 궁금하다!'로만 이뤄지지 않는다. 각종 매체를 통해 노출된 정보를 접하게 되면서 '호기심'과 더불어 '더 알고 싶다' 또는 '실제로 보고싶다'로 방문 동기가 이어진다고 생각하고 있다.

얼마 전 온라인 교육과 관련해서 전문가 한 분이 박물관에 관람객이 찾아오지 않는 이유로 해당 박물관의 존재를 모르거나 어떤 곳인지 사전 정보가 전혀 없기 때문이라고 언급한 적이 있었다. 온라인 교육을 통해 박물관을 접한 참여자들은 잠재적 관람객이 될 수 있다. 이처럼 박물관이 가지고 있는 콘텐츠를 기반으로 만들어진 교육을 들으면서 참여자들은 자연스럽게 박물관에 대한 정보를 알게 되고 이것이 결국엔 박물관 방문으로 이어질 수도 있다.

물론 박물관 입장에서는 방문자 수 감소만이 문제가 되진 않았다. 비영리를 추구하는 박물관 특성상 대부분 박물관들의 주 수입경로는 입장료이다. 그 외 박물관 수익 사업이라고 하면, 카페 또는 레스토랑 운영이나 박물관 기념품 판매인데 모두 박물관을 방문한 관람객들 대상으로 이루어

지고 있다. 그런데 온라인으로 교육을 하게 되면, 박물관 주 방문 대상이 없어지고 수입이 줄어들므로, 박물관 경영에 빨간불이 들어올 수밖에 없다는 것이다. 또한 몇몇 박물관은 소장 콘텐츠 저작권 및 재산에 침해를 받을 수 있다는 불안감에 온라인 콘텐츠 제작과 공개를 꺼려하기도 했다.

온라인 세상에서 느끼는 현장감

온라인 교육의 특징은 단연 비대면 방식의 교육이라는 점이다. 장소에 상관없이 화면을 통해 강사와 학생이 만난다. 실시간이 아닌 녹화 영상을 활용한 온라인 교육은 장소뿐만 아니라 시간 제약 없이 수강자가 원하는 시간대에 교육을 들을 수 있다. 하지만 온라인 교육은 강사가 학생 옆에서 직접 관리하고 소통을 할 수 없다는 단점을 가지고 있다. 이러한 단점은 문화예술 교육, 특히, 체험 중심의 박물관 교육프로그램을 진행할 때 크게 두드러진다. 일반적으로 박물관 교육프로그램은 전시 관람, 강의 교육 그리고 체험 교육으로 구성한다. 참여자들은 학예사들이 전시 주제와 관람객 이동 동선에 따라 섬세하게 기획된 전시를 관람하고, 전시와 관련된 강의를 듣고 직접 만들거나 체험해 본다. 이처럼 박물관 교육은 단순 정보 전달 중심 교육이 아닌 현장 중심의 체험 교육으로 학생들이 직접 경험하고 느끼는 체험형 교육이 많다. 그런데 온라인 참여자들은 현장을 방문하지 않기 때문에 박물관은 참여자들이 마치 그 장소에 있는 것과 같은 생생한 현장감을 화면을 통해 전달할 수 있어야 했다.

현장감을 전달하기 위한 박물관의 노력은 다양했다. 온라인 전시는 대

략 두 가지 방식으로 이루어졌다. 하나는 VR기술을 이용한 온라인 VR 전시로 관람객들은 마치 실제 박물관 전시장에 있다는 느낌을 받을 수 있을 정도로 전시장 곳곳을 둘러보면 전시를 관람할 수 있다. 하지만 이 기술은 극소수의 박물관들만 제공하고 있었고, 제작비용이 만만치 않아 기획전시보단 상설전시 위주로 볼 수 있었다. 그래서 박물관 대부분은 전시를 영상으로 촬영하여 참여자들에게 공개했는데 영상에는 학예사와 같은 전문가들이 나와 전시 동선에 따라 직접 주요 유물을 소개하고 안내하거나 몇몇 참여자들을 출연시켜 마치 그 현장에 있는 듯한 생생한 현장감을 느낄 수 있게 제작했다.

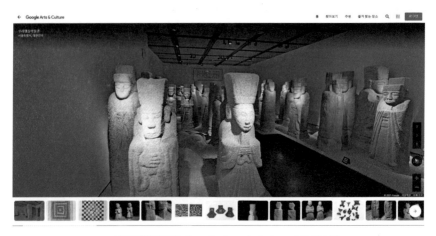

▲ 우리옛돌박물관 Google Arts & Culture VR 전시[41]

41 우리옛돌박물관 VR 온라인 전시
https://artsandculture.google.com/streetview/%EC%9A%B0%EB%A6%AC%EC%98%9B%EB%8F%8C%EB%B0%95%EB%AC%BC%EA%B4%80/jgH6Jx-8MhIsfEw?sv_lng=126.9900108831793&sv_lat=37.60098699789575&sv_h=231.11541434944917&sv_p=-3.689534903519018&sv_pid=uDRKlVP Yt-sqYyhpwbwsO0Q&sv_z=1.1938699897746314

▲ 동양자수박물관 2020 박물관 길위의 인문학 (중고등생용) 교육영상 [42]

　또, 실시간 진행으로 현장감을 높여 온라인 교육의 질적 향상을 추구한 박물관도 있었다. 실시간 교육 방식을 택했던 박물관들은 주로 심화 교육 프로그램(다회차로 구성된 교육)을 운영한 곳들이 많았다.

▲ 북촌생활사박물관 2020 박물관 길위의 인문학-북촌역사탐방
1화 조선소녀 삼월이를 도와주세요 교육영상[43]

42　유튜브. (2021.2.5.). 2020 박물관 길위의 인문학 (중고등생용) 교육영상[비디오 파일]. 검색경로 https://www.youtube.com/watch?v=7lUmJoY3dh4
43　유튜브. (2021.2.5.). 2020 박물관 길위의 인문학-북촌역사탐방 1화 조선소녀 삼월이를 도와주세요 교육영상[비디오 파일]. 검색경로 https://blog.naver.com/bc_museum

그 이유는 예산 등의 문제로 매회 새롭게 영상을 촬영하고 편집할 수 없었고, 단체마다 참여자 성격이 달랐기 때문에 같은 난이도의 교육을 진행할 수 없어 실시간 온라인 교육 방식으로 선택하여 진행했다.

대표적으로 한국도자재단에서 운영하는 경기도자박물관이 있다. 경기도자박물관은 '네이버밴드 라이브(LIVE)'를 활용하여 도자와 인문학과 관련된 3가지 주제로 [도자로 보는 인문학] 프로그램을 총 27개 온라인 라이브 강좌로 진행했다.

매회 전문 교수가 나와서 박물관 전시실이나 인근 유적지를 탐방하며 참여자들과 소통했고, 교수가 직접 제작한 수준 높은 교육 자료를 가지고 강연하며 실시간으로 질의응답을 진행했다.

비대면으로 진행하면서 박물관이 가지던 고질적 문제인 물리적 접근성 문제를 온라인 교육을 통해 해결한 박물관도 있었다. 대부분 국공립은 다른 사립 박물관에 비해 접근성이 좋은 경우가 많고, 대중교통 및 차량을 이용한 접근이 용이하다. 하지만 국내 사립박물관들은 대중교통을 이용해서 갈 수 없는 외진 곳에 위치하는 경우가 많은데, 이는 자가용을 이용하지 않으면 접근이 어렵다. 심지어 차량으로 이동하기 어려울 만큼 외진 곳에 있는 박물관들도 많다.

박물관 교육 지원 사업 중 단체가 가장 선호하는 지원 항목이 바로 '버스 임차'인데, 그만큼 많은 박물관의 접근성이 다른 문화기관시설에 비해 현저히 낮다는 것을 알 수 있다. 하지만 온라인을 통해 박물관에 직접 방문하지 않아도 교육과 체험을 할 수 있게 되었다.

충청남도에 위치한 한국도량형박물관은 온라인 교육을 실시하고 많은

지역에서 프로그램에 참여했다. 지리적 위치 때문에 버스 없이는 참여자를 모집하기 힘들었던 박물관은 지역 인근 주민을 대상으로 주로 교육을 진행해왔는데, 온라인 홍보와 교육을 실시하면서 참여자 모집 가능 지역 범위가 확대됐다.

전체 참여자 대부분을 충남지역에서 모집했던 박물관은 전년도와 달리 올해는 충남지역 비율이 7%로 줄었고, 대전, 서울, 울산 등 신규 지역 참여가 대폭 늘었다. 인근에 제한된 문화시설로 다양한 문화 체험프로그램에 참여하기 어려웠던 단체에게도 좋은 기회가 되었다.

▲ 한국도량형박물관 온라인 교육 진행 모습 유튜브.[44]

44 유튜브. (2021.2.5.). [한국도량형박물관] 우리의 전통신발 운혜와 태사혜를 만들어 보아요[비디오 파일]. 검색경로 https://www.youtube.com/watch?v=5772P-COZOrE

이처럼 비대면 교육프로그램은 대면 교육에 비해 현장감이 떨어져 교육의 질적 문제가 주요 논란이 되고 있지만, 박물관들은 다양한 해결방안을 모색하여 해결해 나갔다.

자세히 촬영되고 편집된 화면 구성으로 참여자들은 오히려 교육 안내에 따라 수업에 참여하기가 편했다는 후기로 있었다.

또한, 기존에 존재했던 박물관의 지리적 문제로 인한 참여의 한계를 비대면 교육으로 돌파구를 찾기도 했다.

온라인 교육을 위한 채널

박물관들은 온라인 교육 콘텐츠 제공에 열을 올렸다. 사회적 거리두기 시행이 지속됨에 따라, 이에 대한 대응으로 국립박물관과 공립박물관에서 가장 먼저 발 빠르게 움직였다.

관련 분야 전문가 양상을 위한 이러닝 프로그램을 운영해왔던 국립중앙박물관은 홈페이지를 통해 일반인들을 대상으로 온라인 교육을 확대하고, 온라인 학습 영상자료실을 오픈해 전국 국립박물관에서 전시 홍보 및 이해를 돕기 위한 영상들을 업로드하기 시작했다.

2020년 9월에는 스튜디오 '몬(M:On)을 '누구든, 언제든, 어디서든지 박물관에 접속하여 감동과 치유, 창조적인 문화생활을 누릴 수 있도록 실시간 쌍방향 교육을 비록한 계층별, 주제별 온라인 콘텐츠를 제공[45]'을 목표로 새롭게 개관했다. 서울역사박물관에서도 온라인 전시와 교육을 제공

45 "국립중앙박물관," 스튜디오 '몬(M:On), 2021년 4월 1일 접속,
　　https://www.museum.go.kr/site/main/content/studio_mon

하기 시작했다.[46]

그 외에도 발 빠른 행보인 박물관들이 있었는데 이는 개별 박물관들의 예산 상황과 인력구성에 따라 차이가 나타난 것으로 보인다.

▲ 국립중앙박물관 홈페이지 내 스튜디오 몬(M:On) 페이지

반면, 다른 상황의 박물관들은 자신들이 처한 환경에 맞춰 다르게 대응했다.

영상 제작을 위한 공간과 장비가 없는 박물관들은 예산 규모에 맞춰 외부 전문가들에게 의뢰하거나, 촬영 장비를 대여하기도 했고, 개인 모바일 등 최소한의 도구를 활용하여 제작하기도 했다.

제작이 완료된 영상은 박물관 전용 홈페이지에 업로드 했으며, 만약 홈페이지가 없는 경우에는 유튜브와 같이 이미 개발된 채널이나 USB와 같은 저장 매체로 참여 단체에 전달했다.

46 "서울역사박물관," 온라인교육, 2021년 4월 1일 접속, https://museum.seoul.go.kr/www/board/NR_boardList.do?bbsCd=1160&sso=ok

▲ 서울역사박물관 홈페이지 내 온라인교육 페이지

　유튜브는 불특정 다수에게 공개할 수 있어 홍보에서도 큰 이점을 가지고 있어 박물관에서 온라인 콘텐츠 공유 채널로 많이 선호했다. 참여자들과의 소통 방법에 있어서는, 온라인 라이브 교육을 진행한 박물관은 주로 참여자 출석확인과 실시간 소통을 위해 네이버밴드의 라이브 방송 서비스를 사용했고, 참여자 모집은 카카오채널을 활용했다. 특히 카카오채널은 정보를 제공받는 수신자가 정보 수신 동의 여부(채널 차단 여부)를 결정할 수 있기 때문에 매번 개인정보 수집 동의서를 받아야하는 박물관에게 그 부담이 덜하다는 큰 장점이 있다.

　이렇게 그들은 자신들이 처한 상황에 맞춰 온라인 세상을 통해 대중과 소통하는 방식에 적응해 나갔다.

▲ 유튜브. (2021.4.1.) '박물관 길위의 인문학' 검색 화면

박물관 온라인 교육의 고민

온라인 세상에 내던져진 박물관 교육은 지금까지 방식의 변화에 초점을 맞춰왔다. 오프라인에서 진행해오던 것을 온라인이라는 새로운 틀에 맞추기 위한 기술적인 문제와 공유, 소통을 위한 채널의 선택까지 기존의 방식을 바꾸고 적응해 오기 바빴다.

그러다 보니 발생한 문제들도 많았다. 가장 문제가 됐던 것으로는 교육영상을 제작하면서 발생한 계약 문제였다.

박물관이 자체적으로 영상을 제작하기 어려울 경우 외부 업체에 의뢰했는데 이 계약 과정에서 제대로 명시하지 못한 저작물에 대한 양도 문제, 영상에 사용된 이미지, 음악, 폰트 등 다양한 저작권 관련문제가 고려됐다. 또한 강사 섭외 과정에서 필요에 따라 출연 동의 및 이용허락서를 받아야한다.

특히, 강사 섭외에서는 기존에 시간 단위로 강사비를 책정해왔었는데 온라인 교육 시 교육 시간 범위를 어디까지 인정하느냐에 대한 논란이 많았다.

기존 강사비는 교육시간을 기준으로 책정되었었는데 실시간 온라인 교육은 크게 문제가 되지 않았지만, 녹화의 경우 촬영이 한번으로 끝나는 경우보단 재촬영과 수정 과정이 있어 여러 번 진행되는 경우도 있고, 참여자들과의 소통이 실시간으로 이루어지는 게 아니기 때문에 강의 이후 피드백 시간 역시 포함시켜야 하는 것인지 등 상황에 따라 그 기준이 달랐다.

현 시점에서 한국박물관협회에서 주관하는 '박물관 길 위의 인문학 사업'은 온라인 강사비는 녹화강사비(저작권료)라는 항목으로 녹화에 소요된 강의와 준비시간을 포함하는 것을 기준으로 강사비를 책정하고 있다.

이처럼 강사비를 시간 단위가 아닌 교육을 위한 준비 활동까지 그 범주에 포함을 시켜 교육활동비로 인정하고 예산을 책정하는 곳도 있지만, 그 기준이 좁거나, 여전히 시간 단위로 책정하는 곳이 있는 등 사례가 다양하다.

한 가지 기준을 세우기가 어려운 만큼, 온라인 콘텐츠 성격과 방식에 따라 올바른 기준 마련이 필요해 보인다.

교수법도 중요한 문제다.

체험학습이라는 박물관 교육의 성격상 다양한 교수법 연구가 필요하다. 박물관은 자신들의 콘텐츠 유형에 따라 다양한 교육을 진행해오고 있다. 로보트태권브이를 주 콘텐츠로 운영하는 브이센터[47]는 테마파크형 라이브 뮤지엄이라는 성격으로 과학 교육을 입체 영상과 과학기술을 모티브로 로봇VR 가면만들기 프로그램을 진행하는 반면, 김해민속박물관[48]처럼 박물관 소장 민속품과 근현대 자료들을 활용하여 전래동화를 그려보는 프로그램도 있다.

기본적인 교육 구성은 비슷할 수 있지만 박물관 콘텐츠에 따라 교육 방식이 달라지기 때문에, 박물관 온라인 교육에 대한 사례 연구와 이를 분류하고 적절한 교수법이 적용되어 박물관과 참여자들이 모두 만족할 수 있는 교육 개발이 이루어져야한다.

집에서 일과 운동, 교육 그리고 취미활동을 하며 들었던 생각은 예상했던 것보다 온라인 세상은 넓고 좁다라는 것이었다.

넓다는 것은 내가 지금 서있는 위치에 제한 받지 않고 언제든 일터로, 운동장으로 그리고 교실로 갈 수 있다는 점이다. 심지어 해외로도 언제든 갈 수 있다. 반면, 좁다고 느낀 거에는 이마 오프라인에 비해 제한적으로 느낄 수 있는 경험 때문이라고 생각한다.

아직은 기술의 한계로 오프라인의 경험을 뛰어 넘을 수 없다. 하지만 우리는 앞으로 점차 발전된 기술을 활용해 입체 영상 등 실감 콘텐츠로 박물관 전시를 관람하고, 마치 바로 옆에서 교육사가 있는 것처럼 생생한 그들

47 브이센터 홈페이지 (2021.3.7.). http://www.tkvcenter.com

48 김해민속박물관 홈페이지 (2021.3.7.) http://ghfolkmuseum.or.kr/

의 지도 아래 교육을 받을 수 있을 거라고 생각한다.

 온라인 세상이 우리가 예상한 것보다 빨리 왔고, 아직 두려움과 걱정으로 변화를 시도하지 못하는 박물관들이 많다. 하지만 분명 장점이 존재하고 이를 계기로 더욱 발전할 수는 발판이 될 수도 있다. 물론 당장에 박물관마다 재정 상황에 따른 기술력과 환경의 차이를 극복해야한다는 문제점도 있다.

 이를 위해서는 박물관의 미래에 대한 새로운 관점이 필요하다. 기존 박물관 지원 사업 역시 현실적인 지원 내용을 반영하여 인력, 교육, 전시 등 기술력과 정보 한계를 개선시킬 수 있도록 보완하고 다양화할 필요가 있다. 그리고 무엇보다도 박물관이 이 상황에 대해 이해하고 나아가고자하는 의지가 중요하다.

이 판국에 예술을 논해야 할까보다
예술 생태계 변화와 온라인 세상

서하늘이

사진=샴페인을 터뜨리며 작가의 전시 첫날을 축하하는 파티는 이제 과거가 되었다.

엄청난 수의 사람들이 죽어가는 동안 샴페인을 터뜨리고 건배할 수 있을까? 팬데믹 위기가 오히려 4차 산업혁명을 앞당기는 기폭제가 되고 있으니 어서 빨리 이런 변화에 대응해서 살아남아야 한다는 생각을 해야 할까.

태어나 처음 학생이 되고서 성인으로 졸업을 할 때까지 예술과 문화를 공부했고 이 분야에 관심이 있는 개인으로서 고민되는 윤리에 대한 질문이다. 경제 붕괴에 직면한 세상에서 도덕적인 결정을 내려야 한다면 말이다.

산책 반 락다운(lock down) 반

지구는 멈추지 않고 돈다. 제1차 세계 대전이 일어난 100년 훨씬 전에도, 성수대교가 무너졌던 30여 년 전에도. 그러나 팬데믹으로 인한 예술의 생태계와 많은 사람들의 일상 루틴의 일부는 정지되었거나 나름의 차이로 헝클어졌다.

공포와 지겨움을 동반한 중국발 역병은 사회 정치 문화에 걸쳐 공습경보를 울리고, 경제? 사정을 말할 것 같으면 가까운 동네만 돌아다녀도 건물마다 텅 빈 가게들이 어렵지 않게 보인다. - 산책 반 락다운(lock down) 반의 생활은 넷플릭스를 끼고 살게 됐으며 '미드, 영드'를 많이 본 탓인지 이사 나간 자리의 불 꺼진 건물에서 좀비가 슬금슬금 기어 나올 것만 같다. - 학생들은 매일 학교를 가지는 않는다. 학교 앞 떡볶이집도 문방구도 매주 바뀌는 학교 등교일에 문을 여는 날이 들쭉날쭉이다.

날씨 대신 매일 아침 감염자 수를 속보로 접한다. 확진자가 증가하는 시

기가 길어지면 정부는 '사회적 거리 두기' 단계를 정하여 식당과 카페들의 영업시간과 형태를 제한한다. 집 앞 스타벅스와 유명한 이탈리아 레스토랑 등 여러 식당들의 테이블과 의자가 어느 날은 쓱 사라졌다가 며칠 뒤에 다시 세팅되는 모습이고 어느 주는 포장만 허용하고, 어느 때는 직계가족이 아니면 5인 이상 앉아서 식사할 수 없게 한다.

20세기, 천연두, 마마 등으로 불리는 급성 발진성 질환인 '두창'으로 전 세계 약 500만 명이 사망했던 역사는 말 그대로 역사로 남았다.

당시 언론의 통제로 잘 알려지지는 않았지만, 2009년 발생한 신종인플루엔자(=독감), 2002년 발발한 - 한국에선 월드컵 응원에 많은 인파가 열광할 때였다. - 광동성 주위에서 비특이적인 폐렴의 사스 바이러스 (SARS-중증 급성 호흡기 증후군), 2012년 사우디아라비아의 중증 폐렴 환자에서 처음 발발한 메르스 바이러스 (MERS-중동호흡기증후군) 시기를 겪었다.

약 10년 주기로 발발한 여러 바이러스를 경험하면서 이렇게 식당과 카페들의 의자와 테이블이 하루가 멀다고 사라졌다 다시 나타나는 움직임을 보는 건 처음이다. 텅 빈 식당과 카페를 보며 겁나고 무서운 마음을 쓸어내리다가 다시 몇 개라도 테이블이 세팅된 모습을 보는 날이면 그 테이블 개수만큼일까. 소심하게 안도한다.

카페의 테이블들이 다시 배치되기 무섭게 사람들은 다시 나름의 거리를 유지하며 도란도란 앉아서 차를 마시고 수다를 하는 모습에 또 한 번 안심할 채비를 하다가도 다시 이삿짐 모아두듯 의자와 테이블을 카페 한켠에

높게 쌓아두는 모습이 반복이다.

로켓도 날리고 무인 경주를 할 수 있는 테슬라 차에 인공지능 기능이 핸드폰이며 냉장고, 하물며 정수기, 가습기에까지 연결하여 상생하는 인류가 전염성 바이러스 앞에선 얼어붙은 미어캣이 된 기분이다.

학교 규칙이 친구와 대화 금지

날씨 좋은 주말이면 줄의 끝이 어딘지도 보이지 않던 맛집들. 동네 근처 망원 합정 홍대의 예약을 받지 않는 맛집들 문 앞을 지나면 볼 수 있었던, 연인들이 서로 코가 닿을 만큼 바라보며 입이 귀에 걸린 채 대화하며 세월아 네월아 줄 서서 기다리는 그 풍경이 사라졌다.

1인이 운영하며 포장 서비스를 하지 않던 맛집까지 부랴부랴 배달 업체와 계약을 하면서 앞다투어 SNS로 홍보를 한다.

이웃 아이가 다니는 영어 유치원도 문을 닫았다며 육아와 재택근무를 하는 남편 수발에 지친 엄마가 "삼식이들… 하…" 하며 마스크 뒤로 불안하고 스트레스 담긴 긴 한숨을 쉬며 지나간다.

초중고 학생들은 정부 지침으로 매주 바뀌는 학교 공지에 따라 학교에 가는'날' vs. 안가는'날' 의 시스템을 힘없이 따른다.

학교 담임 선생님과 온라인 수업을 하는 날도 그렇지만 학교에 가는 날도 친구들과 서로 대화는 금지다. 학교 규칙이 친구와 대화가 금지라니! 안타깝게도 지금 아이들에게 학창 시절 친구들과의 추억은 사라지고 있다. – 재앙과 다를 바 없는 이 시간이 빨리 지나가기를!– 새 학기부터 서

로 마스크를 쓴 모습으로 만난 아이들은 실제로 지나치다 엄마들끼리 인사를 하는데도 같은 반인 아이들은 서로 누군지 잘 모른다며 멀뚱멀뚱 서 있는 모습에 적잖은 충격을 받았다. 온라인 수업을 처음 시작 한 날 담임 선생님도 학생들의 전체 얼굴을 본 적이 거의 없었던 터라 "어머나 OO는 미소가 정말 예쁜 학생이었군요.~" 라고 말하더라.

뉴스와 신문에 나오는 세상 사람들의 루틴이 엉망이 된 후 나름의 재정비를 하는 과정에서 가까운 지인들에게도 많은 변화가 있었고, 동료나 가족들이 몸담고 있는 문화 예술계 전반 역시 떠밀려 변화를 맞이했다. 얼마 전에 만난 박물관에서 국가 지원 사업을 프로젝팅하는 동기의 말에 따르면 개인이 운영하는 갤러리들뿐이 아닌 많은 박물관도 문을 많이 닫았다고. - 국가 지원을 받는 기관마저 셧다운이라니!- 이 팬데믹 영향은 우리가 생각하지 못한 곳과 생활 전반에 골고루 깊게 퍼져있다.

보이지 않는 암적인 존재가 우리의 피부 땀구멍 하나하나를 쑤시고 들어가 깽판 치고 있는 걸 당하고 앉아있는 기분이다. 학교들이 문을 닫고 사태가 심각함을 느끼면서 문제적 전염병 이름에 욕도 붙여서 혼잣말 하기도 하고, SNS에 사라지라고 해시태그도 해보고, 원인이 시작된 나라 탓도 하면서 욕지기가 올라왔다 들어갔다 온오프 라인으로 욕 다 해 본 것 같다.

학생들의 학교 수업 대부분이 온라인으로 진행되면서 교사, 교수 등 수많은 계열의 강사들도 '온라인 강의'가 이제 일상이 되었다. 팬데믹 초기, 교육자, 학원, 서비스업, 요식업, 공연 업계 등 대부분의 프리랜서나 자영

업자들은 일이 취소되고 없어져 '수입 제로'가 수개월, 수년으로 이어지면서 멘탈 붕괴가 시작되었으나 차츰 '랜선' 수업, 강의, 전시 등으로 온라인 세계의 확장이 예정보다 더 빠르게 다가온 듯하다. 컴퓨터와 핸드폰에 익숙하지 않은 세대에게는 적응할 시간이 생략 되어진 셈이니.

Visitors outside the Messe Basel conference center at the last in-person edition of Art Basel's Swiss edition, in 2019. via Art Basel

사진 출처=아트 바젤

예술 생태계 변화-세계 아트 축제의 이변

예술계도 예외가 아니다. 예술 수집가들에게 중요한 여행지 중 하나인 아트 바젤 인 홍콩(Art Basel in Hong Kong)은 2021년 에디션을 취소한다고 발표했다. 예정된 축제 기간은 2021.3.25.~3.27였다.

최근 뉴욕타임스에 따르면, 마크 스피글러(Marc Spiegler) 아트 바젤 글로벌 디렉터는 "아트 바젤 박람회를 9월로 미룬다. 많은 국가에서 예방 접종 백신 프로그램을 마친 후 성공적인 국제적 참여를 기대 한다"고 밝혔다.

백신이 출현한 이후 의료인들이 앞장서 접종을 하는 가운데 세계 곳곳에서 좀 더 긍정적인 기운이 돌고 있다. 가만히 서서 카페의 테이블과 의자가 없어졌다 나타나는 것을 바라보기보다 병원에 가서 백신을 맞을 수 있는 선택권이 주어진 것이다. 아, 잠시 나가서 울고 와야겠다... 뉴욕의 한 미술 신탁 고문인 (Art Fiduciary Advisors) 더그 우드햄(Doug Woodham) 파트너는, "현재 대부분의 수집가는 당장 예술품을 사는 것보다 경기 침체 회복을 기다린 후 미술 시장에 참여할 것이다."고 말하여 미술 시장에 일시 정지 버튼을 누르기도 했다.

그러나, 우드햄은 "고객과 디지털 방식으로 교류하려는 갤러리와 경매장의 노력은 팬데믹 영향을 최소한으로 한다."며 온텍트 세상에 대한 긍정적인 면을 수긍한다는 발언을 했다. 아무리 봐도 언제 종식될지 모르기도 하거니와 백화점에 '신상'이 끊임없이 나오듯 또 다른 팬데믹이 기꺼이 올 수도 있는 노릇인 걸 알아서일까. 미래에 올 온라인 시대를 위한 긍정

의 문을 열어재낀 것으로 보인다.

고가 예술품 장바구니에 넣은 후 결재

대형 마트 모바일 앱에서 식료품 장 보는 것도 아니고, 서점에 직접 가기보다 홈페이지에서 원하는 책을 장바구니에 담아뒀다 결재하는 것도 아닌 고가의 예술품을 구매하는 것은 조금 다르다. 미술 작품을 모으는 지인의 대부분은 작가의 작품을 직접 보고 느끼고 구매할지 판단한다.

직접 볼 수 없다면 믿을 수 있는 대리인에게 '직접 보고 느끼는 일'을 맡긴다. 작가와 그의 예술을 지지하는 수집가나 기업의 대표가 잠시라도 작품에 대해 미팅을 하는 것 또한 자연스러운 광경이다. 어떤 작품은 비싼 외제 차나 서울 역세권에 몰린 전셋집 이상의 값어치가 나가기도 하는 이유다. 이렇듯 대부분의 미술 관계자나 수집가에게 예술 박람회, 갤러리 또는 미술 경매 등을 통해 작품을 직접 보고 구매하는 것은 매우 중요하다. 과연 구매자 입장에서 '직접 경험' 없이 비싸고 임의적인 예술품 구매를 적극적으로 할지는 미지수다.

과일에 코를 갖다 대고 직접 고르거나 정육점 아저씨와 요리할 메뉴를 상의해가며 고기 부위를 결정하고 구입했던 때가 언제였던가. 팬데믹이 오기 전부터 이동 시간과 소중한 나의 팔근육을 아낄 수 있는 '온라인 장보기'는 자가 격리를 하는 중이 아니어도 이미 일상이 되었다. 옷감을 만져보고 꼭 입어봐야 성에 찼던 시절에서 ― 동대문 시장을 누비던 때는 또 언제였더라? ― 인터넷 사용이 늘어남에 따라 온라인 쇼핑 이용자가 압도적으로 늘어난 것을 보면 불가능한 것만은 아닐 터다. 고가의 예술품은 그

값어치와 가격에서 '장보기'와는 그 차이가 크다. 사진만 보고 새 차를 구입하거나 저택을 사는 그런 것과 비슷하다고 할 수 있겠다. 하물며 월셋집 이사를 해도 수압이 센지 화장실 물도 내려보고 보일러 작동이 잘 되는지 주인이나 부동산 실장님에게 두어 번은 물어도 보고 층간 소음은 어떤지 - 아래층에 사는 분이 층간 소음에 예민하게 반응하시는지 - 집이 남향인지 북향인지 등 여기저기 집 상태를 확인해보는데 말이다. 뭐 통 크게 사진만 보거나 한 번 쓰윽 보고 계약하는 이들도 물론 있겠지만.

내 집이 갤러리

아이가 너무 어리거나 - 쌍둥이 이거나. 혹은 데리고 다녀야 할 자녀가 농구팀만큼 많거나 - 거동이 불편하신 어르신이 있는 집이라면, 문화생활을 위해 주말에 미술관과 갤러리 투어를 하거나 보고 싶은 전시를 발견하고는 가볍게 감상하러 가는 게 쉽지는 않을 것이다. 영화나 드라마는 - 혹 영상으로 제작된 뮤지컬도 포함 해보자 - 아이 울음소리나 노는 소리가 섞여도 어찌어찌 보거나 들을 수는 있겠지만, 예술품 감상을 전시하는 장소에 가서 직접 한다는 건 말로도 쉽지가 않다. 한쪽 팔로 아이를 안고 다른 팔로 기저귀 가방을 들고, 유모차에도 한 명이 앉아있고 음,,, 과연 조용히 작품을 감상할 수 있을까?

다행히 국내에서 '가상 갤러리(Virtual Gallery)'가 보편화되는 과정이다. 예술학과 예술 기획을 공부하던 2012년쯤 미술계에서는 가상 갤러리를 주목하고 있었다. 당시 조 과제로 가상 갤러리 전시를 오픈하는 전

체 과정을 실제 전시를 오픈하는 과정과 흡사한 순서와 방법으로 수행한 경험이 있다.

10여 년이 지난 지금은 여러 기관에서 SNS와 온라인 랜선 공간을 통해 미술 작품과 갤러리 작가 브랜딩을 하는 추세다. 예술 생태계에 있어 경제적 수익 구조에 중요한 역할을 하는 컬렉터들에게 신뢰도를 구축하는 중요한 수단이 된 온라인 플랫폼 활용은 미술 시장에서 대안이 아닌 필수요소로 떠오르고 있는 것이다. 시대의 흐름이 온라인으로 변하는 세상이 팬데믹으로 인해 속도가 조금 빨라졌을 뿐이리라.

가까운 지인 S는 신혼집을 구한 후 리모델링을 하면서 거실 벽 한 면 전체를 갤러리처럼 미색으로 연출하고 천정에다 할로겐 조명도 설치했다. 그림 작품을 대여 및 설치해주는 O 기관과 3년 계약을 한 이유다. 계절마다 - 혹은 2~3개월 단위의 옵션도 있다.- 바뀌는 작품의 신선함과 색감에 두 돌 된 아이와 나이 드신 부모님 그리고 당사자인 부부 모두가 너무 흡족하다는 입장이다.

취재원으로 만난 C 씨 또한 세 아이를 혼자 키우며 아이들 정서와 본인 사업장 사무실 인테리어를 생각해 작품 대여를 시작했다. 두 사람 모두 미술과 전혀 관련 없는 직업을 가졌지만, 집안에 갤러리 공간을 만든 건 누구의 권유를 받은 게 아니었다. 이제 내 집에서도 박물관이나 갤러리 전시에서 볼 법한 작품을 집에 걸어두는 게 자연스러워지는 시대를 맞이하고 있다.

작품 대여 기관을 취재하면서 평균 석 달에 한 번씩 교체해주는 기관들이 계속 생겨나는 추세로 드러났다. 작품 대여 비용은 대략 91*73(30호)

사진=갤러리처럼 꾸민 가정집들(영국, 싱가폴)

작품이 약 8~9만 원대이고, 20호 작품 두 개를 대여하는 경우는 약 12만 원대며 유명 작가 컬렉션은 별도 상담이 필요하다.

보통 석 달에 한 번씩 작품을 교체하는데 장기(2~3년) 약정을 하면 작품 설치를 무료로 받을 수 있다. 온라인으로 대여 신청 시 무료 배송 혜택이 있는 곳도 있고, 장기 약정 시에는 간혹 계약금이 있는 업체도 있으니 대여 계약 시 원하는 조건을 꼭 확인하길 권한다.

예술 생태계 변화-미술 수집가 입장

벨기에의 어느 미술 수집가 S 씨는 얼마 전 "유행병 이후 예술계의 생태계는 예술가, 갤러리, 영리 또는 비영리 기관, 수집가 또는 비평가 등의 이해 관계자를 잃을 것이다."는 비관적인 논리를 제시한 바 있다.

이는 예술계뿐만이 아닌 여러 분야의 사회 집단에 해당하는 이해관계와 같은 맥락일 것이다. 국가와 지위, 직업, 나이 등을 막론하고 대부분의 사람은 팬데믹 전과 후가 어떤 형태로든 달라졌을 것이기 때문이다.

그는 예술을 취함으로써 예술 생태계에서의 역할을 수행한다는 원리를 설명했다. 과연 흔들릴 거라는 환경 속에서 자본의 흐름을 움직이는 수집가들이 예술품 구매를 온라인 시대 전만큼 할 수 있을까? 의구심을 얻을 수밖에 없다.

예상할 수 있는 변화에 대한 안전장치는 예술계의 생태계가 함께 새로운 환경에 적응하기 위해서 취약한 작가들과 기관을 지원하고 네트워크를 공유하는 것으로 갤러리와 기관이 적응하도록 돕는 것이라고 수집가 S 씨는 주장했다.

홍콩에 기반을 둔 미술 수집가 C 씨는 미술 수집가가 작가와 작품에 후원하는 것이 필수적이라고 확신한다는 발언을 했다. 예술가를 지속해서 지원·육성하며 이와 같은 위기 상황에도 '관리'하여 예술 생태계를 잘 유지해야 한다는 긍정 의견이다.

현재 싱가포르와 영국을 기반으로 프라이빗 갤러리(*private gallery)와 아트 스쿨을 운영하는 N 씨는 이미 온라인에서 작가의 전시와 작품 판매를 시작한 지 약 10년이 넘었으며 현재는 온라인 운영이 90% 이상을 차지한다고 밝혔다.

샴페인을 터뜨리며 작가의 전시 첫날을 축하하는 파티는 없어졌지만, 준비된 작가는 여전히 작품을 선보일 수 있으며 수집가들은 예술가들의 작품을 계속 구입한다. 과일에다 코를 갖다 대고 킁킁거리며 냄새를 맡고 표면 상태를 손가락으로 스윽 느끼며 고르는 것과는 비교할 수 없는 거 맞다.

수집가가 개인적으로 온라인에서 구입하고자 하는 작품을 실제로 보길 원한다면 프라이빗 갤러리에 예약을 한 후 마스크를 착용하고 그림이나

사진 출처=2021 타이베이 당다이 홈페이지

조각품을 직접 볼 수 있다. 팬데믹으로 비행을 하기는 어려우니 작품이 있는 곳과 같은 나라에 산다면 말이다.

얼마 전 대만에서 가장 규모가 큰 국제 미술품 전시 기관인 타이페이 당다이에서 토론이 열렸다. Zoom(비디오 통신 플랫폼) 패널 토론에 참여한 컬렉터들이 〈도전적 예술 수집〉이라는 제목으로 의견을 주고받았다. COVID-19가 예술에 미치는 부정적 영향에 대한 인식에 있어서 대부분이 그리 머지 않은 미래에 예술을 보기 위해 다시 여행이 시작될 것이라는 의견이 나왔으며, 일부만이 향후 2년간은 어려울 것이라고 주장했다.

언젠가는 종식될 팬데믹 시대에 걸쳐있는 상황이라면, 당장 긍정의 뚜껑을 활짝 열어 제끼고 싶을 뿐이다.

뉴턴의 사과나무에 언젠가는 만개할 꽃을 상상하며

전 세계 경제의 쳇바퀴가 그러하듯 예술 시장도 팬데믹이 끝날 때까지 마냥 기다릴 수만은 없는 노릇이다. 감나무 아래에 누워서 입을 벌리고 떨어지기만을 기다릴 수 없는 것처럼. 우리는 부모님의 보호를 받으며 자라다가 성인이 되면 알바도 해야 하고 창업을 하기도 하는 등 스스로 성장하며 개척하는 발전적인 삶을 사는 인류가 아닌가.

조상의 얼과 자존을 지키기 위한 고결한 잣대인 고지식함으로 세대를 지켜온 대규모 박물관들도 팬데믹 직후 온텍트 시대를 맞이하는 지점에서 흔들리지 않았다.

팬데믹이 '이 또한 지나가리' '곧 지나가리' 즘으로 생각하여 잠시 쉬었다 다시 그동안의 방법으로 위엄을 지키려는 판단이었을 터였다.

박물관 교육 사업을 담당하는 H 씨는 처음 박물관들이 온라인 교육을 하지 않겠다는 강경한 입장이었으나 한 해가 넘어가며 팬데믹 상황이 길어지면서 언제 끝날지 모르는 전례 없는 상황을 겪으며 '플랜B'로 돌입했다고 전했다.

온라인 교육과 가상 갤러리 방식을 차용하여 학생들을 교육하고 관람객들에게 다른 모습으로 기회를 제공하는 식이다. 수집가를 포함하여 예술계의 관행이 근본적으로 재작업 되어 가는 모습이다. 제 아무리 전통의 방법으로 역사를 증명하는 기관이어도 팬데믹에는 어쩔 수 없다는 해석이 아니다. 인류와 자라나는 아이들을 위해 지금 할 수 있는 최선의 방법으로 역사와 예술을 전파하여 세상을 바르게 해석하고 현실을 바라보는 능력을 키울 수 있는 기회가 연장된다는 기쁜 소식이다.

인간으로 태어나 누릴 수 있는 것

과거의 기록처럼 10여 년 간격으로 인류에게 팬데믹이 온다면?

락다운이나 자가 격리의 상황이 닥침에도 불구하고 온텍트에 익숙해지고 있는 인류는 예술품을 통한 미적 경험으로 여전히 사고의 확장과 감정의 다양함을 누릴 권리가 있다. 산 경험으로 얻어지는 경험이야 말할 필요 없이 의미 있고 확실한 인생 수업이겠다. 여행은 몸이 하는 독서이고, 눈으로 읽는 독서는 머리가 여행하는 것과 같다는 글을 오래전에 읽었다.

책과 영상을 통한 간접 경험 또한 즐거움과 지혜를 얻을 수 있는 길임이 틀림없음은 경험을 통해 알 수 있다.

예술품 감상을 통해 얻어지는 감동 또한 인간의 감각에 확장을 일으키며

때로는 기쁨을 주기도 하고, -미술을 전공했어도 간혹 그로테스크한 현대 미술을 보면서 저건 도대체 의도가 뭘까. 할 때도 있지만- 감정과 지적 즐거움을 자극받기도 한다.

예술을 접하면서 얻어지는 감각의 확장과 쾌락을 느끼는 즐거움은 역시 독서를 통한 사고의 확장과 간접 경험과 같이 모든 감각에 영향을 받아 뇌가 말랑말랑해지면서 지혜와 통찰이 생기는 길목에 풍성한 감정의 확장까지 연결되는 느낌이다.

동물이라면 섹스와 식탐 등의 경험만으로 기쁨을 느끼며 살다 죽겠지만, 인간으로 태어나서 누릴 수 있는 감정과 지적 호기심에 대한 욕구 충족은 어떤 상황이 와도 다양한 형태로 채워지고 있고 누리고 싶지 않나.

이런 호기심에 대한 욕구 충족이 인간의 본능이라면 아마도 예술과 인문학적 행위를 통해 얻어지는 지혜와 통찰을 얻어 내기 위한 운명일지도 모르겠다.

자, 천재의 인용이 필요한 순간이다. 스위스 출생의 소설가이자 철학자 알랭 드 보통이 쓴 〈영혼의 미술관〉을 보면, 예술 속에서 우리는 자기를 인식하고, 공포나 불쾌를 불러일으키는 낯선 것과 대면함으로써 정신적으로 성장한다.

나아가 예술에 힘입어 우리는 세상을 더 예리하게 보고 사물의 가치를 더 잘 평가하게 된다. 또한 '치유로서 예술'은 불완전한 기억을 보충해주고, 이상세계에 대한 희망을 표현하고, 삶의 슬픔을 격조 있게 처리하게 해주며, 정서적 불균형을 회복시켜 준다.

다만, 팬데믹으로 인해 더 빨리 우리 인류에게 다가왔을 뿐 인류 역사에서 전 세계적으로 일어난 전염병은 피할 수 없었고, 옛날의 우리나라 조선도 예외는 아니었다.

대규모 가축과 함께 이동했던 후금의 군대가 16세기 후반에서 17세기 전반 동북아시아에 우역(牛疫)을 퍼뜨렸다. 가축의 전염병은 곧 경제와 사회가 흔들림으로 이어졌다. 소 가격 폭등, 농업 차질, 인력 부족, 일본과의 외교까지 연쇄 효과에 부딪혔던 것이다. 2002년 사스, 2012년에 발발한 메르스 사태에 이어 2019년에 시작된 코로나로 역시 중소기업과 상공인을 포함한 수많은 중산층이 생활고에 시달리며 경제 질서가 흔들림을 체감하고 있다. 국가에서 거의 모든 국민에게 지원금을 지원하는 이례적인 일이 이를 증명한다.

미술품이 거래되는 시장도 마찬가지. 작가들은 생계를 이어가기 위한 전시 외에도 후원자들과 컬렉터가 모이는 미술 시장을 통해 생명을 이어가야 하는데 팬데믹이 올 때마다 사회 경제 시장과 함께 어지럽도록 흔들린다.

어려움을 겪는 시간이 길어질수록 혼란과 어려움의 상처가 깊어지지만, 그만큼 온라인 세상에 대한 적응도는 깊어진다. 온라인을 통한 작품 전시와 판매는 이미 보편화 되었으니, 세계적인 미술 축제를 여는 기관들과 대형 박물관 및 갤러리들에서 하게 될 대처가 주목된다. 가상 갤러리를 현실화하는 세상에 세계적인 큰 미술 축제나 박물관 관람 등 역시 가능한 맥락이라고 할 수 있겠다.

인류에게 온텍트 시대는 경제 사화 과학 문화 등에서 이미 시작되고 있었다. 다만, 팬데믹으로 인해 예정보다 더 빨리 우리 인류에게 다가왔을 뿐.

컨택 방법 중 이메일을 가장 선호하는 입장에서 어떤 기업이나 개인 회사도 이메일 없이 그날 업무가 진행되기 어려운 시대다. 많은 사람이 만나서 대화하기보다 정보 교환과 수다를 하기 위한 방법으로 메신저를 더 선호하는 세상에 살고 있지 않나. 지금 우리 아이들도 우리도 모두 줌 수업과 줌(Zoom)/웨벡스(Webex) 미팅 잘하고 있지 않나.

초등학교 6학년인 L양과 4학년 B군은 이제 학교에 별로 가고 싶지 않고 - 조금 이질감 느껴지고 서글프기까지 하지만… - 편한 자세로 아침도 먹어가며 집에서 온라인 수업만 하는 게 더 좋다고 말한다.

지난해 중학교에 입학한 한 J 학생은 맞춤 교복 몇 번 못 입었는데 벌써 작아져서 못 입는다고 아쉬워한다. 학교 교실이나 매점에서의 추억은 그들에게 찾기 힘듦이 초중고 개근 상장을 받은 입장에서 미안하고 안타깝다.

시공간을 뛰어넘는 텔레포트

긴 하루를 마치며 와인 한잔에 저녁을 거의 다 먹었을 즘, 영국에 사는 유명한 요가 강사의 수업 라이브 알림 소리가 울린다!

알림 글이 사라지기 직전에 잽싸게 클릭하면서 동시에 마음의 준비를 하면서 가까이 둔 요가 매트를 훅 펼친다. 댓글로 - 좋은 수업 공짜로 오픈해 주셨으니 - 감사 인사도 남기고 선생님 동작을 따라 한다. 장소 이동이

없이, 시공간을 뛰어넘는 텔레포트가 따로 없는 모습이다. 비행기 비용 굳고, 시간도 아끼는 기적!

락다운 환경의 주말 루틴은 가끔이지만, 일과 요리를 -판타스틱 하게 말이다- 둘 다 잘하는 놀라운 '금손' 후배에게 베이킹 요리 수업 또는 소그룹 홈 요가로 요가와 명상을 가르쳐주신 선생님께 예약하여 줌으로 요가 수업을 받는다.

지인들과 랜선 술자리도 즐긴다. 외국에 사는 가족 혹은 지방에 살면서 서울에 올 때마다 만나던 친구와 대화는 계속 이어진다.

사진=마지막 대면 모임이 될 줄 몰랐던 2020 '겨울' 동기 모임

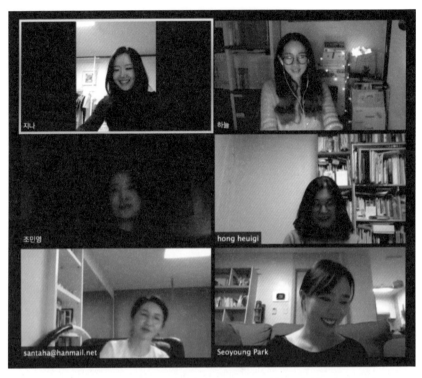

이후 매주 줌미팅을 진행하며 온택트 시대에 대한 근황과 의견을 나누는 모습
(2021.2)